LE
THÉATRE A LA MODE
AU XVIIIᵉ SIÈCLE
(IL TEATRO ALLA MODA)
DE

BENEDETTO MARCELLO

TRADUCTION PRÉCÉDÉE D'UNE ÉTUDE SUR MARCELLO,
SA VIE ET SES ŒUVRES

PAR

ERNEST DAVID

ET D'UNE PRÉFACE PAR L. A. BOURGAULT-DUCOUDRAY,
Professeur au Conservatoire de musique de Paris

PARIS
LIBRAIRIE FISCHBACHER
(SOCIÉTÉ ANONYME)
33, RUE DE SEINE, 33
1890
Tous droits réservés.

LE
THÉATRE A LA MODE
AU XVIIIᵉ SIÈCLE

OUVRAGES DE M. ERNEST DAVID.

La Musique chez les Juifs. — Essai de critique et d'histoire. in-8°, 1872 2 fr. 50

La vie et les œuvres de J. S. Bach, sa famille, ses élèves, ses contemporains. 1 vol. in-12, 1882 3 fr. 50

G. F. Händel, sa vie, ses travaux et son temps. 1 vol. in-12, 1884 3 fr. 50

Études historiques sur la poésie et la musique dans la Cambrie. 1 vol. gr. in-8°, 1884 . 15 fr.

Les Mendelssohn-Bartholdy et Robert Schumann. 1 vol. in-12, 1887 3 fr. 50

En collaboration avec M. MATHIS LUSSY :

Histoire de la notation musicale depuis ses origines. 1 vol. in-4°, 1882 20 fr.

LE
THÉATRE A LA MODE
AU XVIII^e SIÈCLE
(IL TEATRO ALLA MODA)

DE

BENEDETTO MARCELLO

TRADUCTION PRÉCÉDÉE D'UNE ÉTUDE SUR MARCELLO,
SA VIE ET SES ŒUVRES

PAR

ERNEST DAVID

ET D'UNE PRÉFACE PAR L. A. BOURGAULT-DUCOUDRAY,
Professeur au Conservatoire de musique de Paris

PARIS
LIBRAIRIE FISCHBACHER
(SOCIÉTÉ ANONYME)
33, RUE DE SEINE, 33
1890
Tous droits réservés.

Le 30 janvier dernier, dans le cours d'une leçon consacrée à Marcello, je lus à mes auditeurs du Conservatoire des fragments du Théâtre à la Mode. *L'esprit étincelant, la verve endiablée dont déborde ce pamphlet, encore vivant d'actualité, mirent en si belle humeur toute l'assemblée qu'il me vint tout-à-coup une réflexion. Comment la traduction française du* Théâtre à la Mode *écrite par E. David et publiée en 1872 dans les colonnes du* Ménestrel, *n'avait-elle pas été réunie en brochure et mise en circulation dans le public? Le désir de voir réparer cette omission fut formulé par moi sur-le-champ devant mes auditeurs. A la façon sympathique dont ce désir fut accueilli, j'en jugeai la réalisation facile. Peu de jours après, M^{me} E. David, la veuve du regretté traducteur du* Théâtre à la Mode, *répondait favorablement à mon appel et s'entendait avec M. Fischbacher*

pour la publication de ce petit chef-d'œuvre. Qu'ils me permettent de les remercier tous deux en mon nom et au nom de mes auditeurs du jeudi, du service qu'ils rendront ainsi à l'histoire de la musique.

L. A. BOURGAULT-DUCOUDRAY.

Paris, février 1890.

AU LECTEUR

Depuis longtemps j'avais l'intention non seulement d'esquisser la grande figure musicale de Marcello, mais aussi de donner de lui aux lecteurs français la traduction de l'intéressant opuscule que je leur offre aujourd'hui. Mais plusieurs considérations inutiles à rapporter m'en avaient jusqu'ici détourné, lorsque dernièrement m'est tombé sous les yeux le troisième volume de l'*Histoire universelle du théâtre*, par M. Alphonse Royer, où j'ai lu ces mots:

« Un autre livre de critique musicale, publié
« au commencement du XVIIIe siècle, fit alors
« une grande sensation, et c'est encore aujour-
« d'hui un ouvrage charmant, plein d'esprit et
« de satire amusante. Ce livre intitulé: *Il Teatro*

« *alla moda*, est du grand compositeur Benedetto
« Marcello, l'auteur des Psaumes, né à Venise
« en 1686. *Je m'étonne que ce curieux pamphlet,
« qui pourrait tout aussi bien, en beaucoup de
« points, s'appliquer à nous qu'à nos devanciers,
« n'ait pas été traduit en français.* »

Cette remarque d'un lettré, dont chacun connaît le goût et la sûreté de jugement, a fait disparaître mes hésitations, et je me suis définitivement mis à l'œuvre pour traduire, de l'italien en français, *Il Teatro alla moda* (le théâtre à la mode), satire ingénieuse qui « à part quelques
« détails qui tiennent au temps, trouverait au-
« jourd'hui son application. »

Ce spirituel petit livre, flagellation humoristique des vices et des ridicules qui, vers le commencement du siècle dernier, déparaient déjà le théâtre, et qui n'ont fait que croître et *enlaidir* depuis lors, est, comme le dit fort bien M. Alphonse Royer, l'œuvre du célèbre Marcello, dont je donne ci-après la notice biographique. Il m'a paru indispensable de faire connaître l'homme illustre qui n'a pas craint d'écrire *Il Teatro alla moda*, et dans ce but j'ai réuni sur son compte les documents les plus

complets, en tête desquels je place ceux que m'a fournis l'excellent ouvrage de M. Francesco Caffi, *Storia della Musica sacra nella gia Capella ducale di San Marco di Venezia*, dans lequel j'ai largement puisé.

Le Catalogue des Drames en musique, imprimé à Venise en 1745, dit que cette satire a été publiée à Venise en 1727; mais on est fondé à croire qu'elle a vu le jour quelques années plus tôt, car dans une lettre qu'il écrivait de Vienne en 1721 au chevalier Marmi, Apostolo Zeno en parle déjà avec éloges. De plus, le P. Martini, qui vivait alors et qui, assurément, a connu l'époque précise de la première édition, la fixe à l'année 1720, et cette date doit être la vraie. Gerbert, dans son Lexique des musiciens, prétend qu'elle fut imprimée en 1722, mais l'exemplaire qu'il avait sous les yeux provenait, selon toute probabilité, d'une des nombreuses éditions qui ont été faites de cette curieuse satire; car on en connaît encore de 1733 et de 1738, et une dernière en a été publiée en 1841, à Florence, sous le titre de *Il teatro di Musica alla moda*. La première édition, cela est certain, a paru sans date et sans nom d'auteur.

Je m'abstiendrai de tout éloge sur cet amusant pamphlet que l'on croirait écrit d'hier, bien qu'il ait déjà plus de *cent cinquante ans*; le lecteur le jugera dès les premières pages. Il me suffit de dire que je lui souhaite d'avoir à le lire, autant de plaisir que j'en ai eu à le traduire. Je ne crois pas utile d'ajouter que j'ai mis tous mes soins à fidèlement interpréter l'original et que j'espère y être parvenu. Je regrette seulement de n'avoir pu faire passer dans notre langue les finesses de l'italien, le piquant du dialecte bolonais et les mots à double sens qui foisonnent dans ce petit livre et qu'il est impossible de rendre en français.

Mais avant tout, esquissons la vie et les œuvres de Benedetto Marcello, proclamé par les musiciens de son temps : le Prince de la musique.

I

S'il est une ville qui puisse, à juste titre, se glorifier d'avoir été le berceau d'une légion d'artistes incomparables, cette ville est incontestablement Venise, qui au XVIII^e siècle possédait dans son sein la réunion des plus admirables musiciens, en tête desquels brillait celui qui fait l'objet de cette notice.

MARCELLO *(Benedetto)*, second fils d'Agostino Marcello et de Paola Capello, de la noble famille de ce nom, dont descendait la célèbre BIANCA CAPELLO, naquit à Venise le 24 juillet 1686. Cette famille patricienne, riche, hospitalière, et qui jouissait de la plus haute considération, habitait un magnifique palais situé dans la paroisse de Sainte-Marie-Madeleine, d'où on la

nommait *Marcello della Maddalena*, selon le vieil usage vénitien de distinguer, par le nom de leur paroisse, les différentes familles d'une même souche. Les arts libéraux étaient en grande faveur auprès des parents de *Benedetto*, qui aimaient avec passion et cultivaient avec succès la poésie et la musique. Son père, passé maître en l'art du violon, se plaisait à se constituer le Mécène des disciples des muses et réunissait fréquemment chez lui les artistes les plus distingués.

Sa mère, outre un fort beau talent de peintre, était une femme de lettres extrêmement remarquable, dont, par malheur, les œuvres manuscrites ont disparu dans l'incendie qui, en 1769, dévora entièrement la précieuse bibliothèque des P. Servites. On peut donc dire, sans exagération, que la poésie et la musique passèrent dans la moelle des os et dans le sang des trois fils des époux *Marcello*. Quelques mots sur les deux frères de Benedetto avant de reprendre sa biographie. Alessandro, l'aîné, chanteur excellent, violoniste de la bonne école, car il fut élève de l'illustre Tartini, ne laissa pas que d'être un compositeur estimable et publia sous le surnom d'*Eterio Stinfalico*, qu'il avait adopté lors de son

admission dans l'Académie *de' Arcadi*, des œuvres symphoniques qui furent favorablement jugées par les connaisseurs. Le plus jeune, Girolamo, quoique bon musicien, se livra plus exclusivement à la poésie, et publia des poèmes sérieux en langue toscane, ou burlesques dans le gracieux dialecte vénitien, tous accueillis par des éloges unanimes. Les trois frères reçurent ainsi une éducation brillante et une instruction solide, sous la surveillance constante de leur père qui tenait à faire de ses fils des citoyens utiles à la République.

Dès l'enfance, Benedetto avait commencé à étudier le violon, mais les difficultés de mécanisme de cet instrument l'eurent bientôt rebuté et il l'abandonna tout à fait pour se livrer plus complètement à l'étude du chant et du contrepoint, sous la direction de Gasparini (Francesco); maître du chœur *della Pietà*, qui mourut en 1737 maître de chapelle de Saint-Jean-de-Latran, à Rome. Appelé par sa naissance, par ses talents et par sa position sociale à entrer dans les affaires publiques, Marcello malgré les travaux de tous genres nécessités par son éducation, ne négligea pas un instant la musique ni la poésie, ce double

objet de ses prédilections. Pendant trois ans il s'y appliqua si sérieusement et avec tant d'ardeur que son père, craignant pour sa santé, le conduisit à la campagne sans lui permettre d'emporter une feuille de papier de musique, comptant ainsi le mettre dans l'impossibilité de composer. Mais les entraves que l'on oppose au génie ne servent qu'à l'exciter davantage, et il a bientôt rompu les digues dans lesquelles on veut le contenir. Il n'était pas possible à Marcello, pour qui la musique était devenue un besoin, de rester plusieurs mois sans s'en occuper. Avec une patience inouïe, inconcevable, il se mit à rayer des cahiers entiers de papier blanc, sur lesquels il écrivit une messe devenue célèbre. Malheureusement ce précieux autographe, que posséda longtemps le digne Furlanetto, maître de chapelle de Saint-Marc à Venise, et qu'il laissa par testament à son élève Don Antonio Rota, s'est égaré à la mort de ce dernier, et l'on ignore ce qu'il est devenu.

II

Devant une vocation si décidée, le père de Marcello vit bien qu'il n'y avait pas à lutter davantage, et comprenant l'inutilité de son opposition, il le laissa libre de poursuivre des études qui le passionnaient de plus en plus. De retour à Venise, Benedetto reprit ses travaux de contrepoint avec son maître Gasparini, pour lequel il professa toujours une profonde estime et une grande vénération; mais, peu après, il eut la douleur de perdre son père, enlevé à la tendresse de sa famille après une courte maladie.

Marcello avait à peine 21 ans, quand, par une aveur inespérée du sort, il fut appelé, bien avant l'âge, aux emplois publics: Depuis un

temps immémorial régnait à Venise une coutume qui voulait que, le jour de la fête de Sainte-Barbe, les procurateurs réunissent la jeunesse patricienne du pays, pour que chacun de ses membres pût extraire d'une urne, une boule parmi toutes celles dont elle était remplie. Une seule d'entre ces boules était d'or, et celui qui l'amenait obtenait son entrée immédiate au grand conseil et un emploi dans la magistrature. On appelait cet usage *Cavar la Barbarella*. Le 4 décembre 1707, Marcello eut la chance de tirer la boule d'or, et commença dans les affaires de l'État une carrière que la mort seule put interrompre. Zélé dans l'accomplissement de ses devoirs, sa passion pour la musique et pour les lettres, la vie de plaisir et de fêtes qu'il menait ne purent le faire manquer un seul jour aux obligations que lui imposait sa position.

Ses premières compositions livrées à la publicité furent consacrées à la musique instrumentale et parurent à Venise en 1701 ; il débuta par des *Concerti a cinque istromenti*, bientôt suivis de *Sonate di Cembalo* (Sonates de clavecin) et de *Sonate a cinque e flauto solo, col basso continuo* (Sonate à cinq instruments avec flûte

solo, et basse continue), qu'il fit exécuter au *Casino de' Nobili,* société d'amateurs qui s'était formée à Venise et dont faisaient partie beaucoup de jeunes patriciens, ses amis.

Membre de la haute société vénitienne, Marcello était recherché de toutes parts ; mais la maison qu'il fréquentait le plus volontiers était celle de madame Isabella Regnier-Lombria, femme charmante et de la plus grande distinction qui, à une grâce parfaite, joignait un savoir étendu et un esprit merveilleux. Chez elle, notre héros se sentait à son aise, et fort souvent il y travailla, comme chez lui, à ses compositions musicales. C'est dans cette maison qu'il apprit à connaître une jeune et belle vénitienne qui devait être la plus grande cantatrice de son temps, et peut-être de tous les temps, la célèbre Faustina Bordoni (plus tard M^{me} Hassé), à laquelle il donna de précieux conseils et qu'il confia aux soins de Michele Angelo Gasparini, célèbre contraltiste, élève de Lotti et chef d'une école renommée, pour lui enseigner l'art du chant dans lequel elle ne fut jamais surpassée.

Quoique fort sévère pour les autres et n'ayant, au fond, d'estime réelle que pour sa propre mu-

sique (défaut trop commun aux grands compositeurs), sa protection était acquise aux jeunes musiciens qui annonçaient des dispositions : la manière dont il agit avec le célèbre GALUPPI (*Il Buranello*) que M. Caffi appelle le Rossini de son temps, en est un exemple. Sans avoir fait de sérieuses études musicales, celui-ci, encore bien jeune, s'était permis d'écrire la musique d'un opéra, *la Fede nell'incostanza, o gli Amici rivali* (la fidélité dans l'inconstance ou les amis rivaux) que, par un hasard inexplicable, il put faire représenter en 1722, sur le théâtre de San Cassiano. La chute fut complète; si complète que Galuppi atterré se sauva du théâtre, indécis s'il allait se jeter à l'eau ou prendre le rasoir, non pour se couper la gorge, mais pour continuer le métier de son père qui était barbier. Il flottait entre ces deux idées, lorsqu'il fut rencontré par Marcello qui venait d'apprendre sa mésaventure, mais qui avait deviné en ce jeune homme des dispositions musicales peu communes. Après l'avoir d'abord consolé de son échec, il ne put s'empêcher de l'en railler (obéissant ainsi à la nature sarcastique de son esprit), puis enfin lui adressa de sérieux reproches sur

sa présomption d'avoir osé composer un opéra quand il ne connaissait même pas les éléments du contrepoint. Il conclut en lui offrant de le recommander à un maître qui lui apprendrait tout ce qu'il avait besoin de savoir. Galuppi ayant consenti de grand cœur, il le conduisit chez le célèbre Lotti, le maître le plus remarquable et l'un des chefs de l'école vénitienne, qui voulut bien accepter au nombre de ses élèves le protégé de Marcello, mais à la condition expresse que pendant trois ans il ne ferait rien autre chose que des exercices de contrepoint, sans se permettre de composer quoi que ce soit. Galuppi, dans sa vieillesse, aimait à raconter cette histoire et riait beaucoup en se rappelant le mauvais accueil fait par le public à son premier essai de musique dramatique.

Les compositions de Marcello, tout en se succédant avec rapidité, dénotaient en lui une si grande somme de talent et d'inspiration, que l'Académie *Degli Arcadi* l'admit dans son sein, et que la fameuse *Filarmonia* de Bologne l'inscrivit en 1712 au nombre de ses membres, sous le nom de Driante Sacreo. Pour fêter sa nomination, il composa une grande messe à quatre

voix, qui excita l'admiration générale. En 1725, il écrivit pour l'empereur Charles VI, grand musicien lui-même, une cantate à six voix, deux soprani, deux contralti, un ténor et une basse, avec accompagnement de violons, violes, violoncelles, contrebasses et trompettes, dont Apostolo Zeno, le poète de la cour impériale parle en ces termes dans sa lettre adressée de Vienne au vénitien Pier Caterino : « Le patricien « B. Marcello, notre compatriote, a envoyé ici « une sérénade que l'on doit exécuter prochaine- « ment et dont le poème et la musique sont de « lui. La fête, je l'espère, sera magnifique, car de « l'avis de tous ceux qui ont assisté à la répéti- « tion, la musique est superbe et ferait honneur « aux plus grands maîtres. »

Gioas, oratorio en deux parties et à quatre voix, avec accompagnement d'orchestre ; *Psyche*, *interseccio* à deux voix, avec instruments concertants, et plusieurs messes se succédèrent à de courts intervalles ; mais de ses œuvres sacrées, nulle n'est comparable à celle dite *Messone*, à quatre voix et orchestre, qu'il écrivit pour la prise de voile d'une de ses nièces au couvent de *Santa-Maria della Celestina*. « Ce

« messone, dit M. Caffi, fut extrêmement cé-
« lèbre ; c'est une œuvre où l'auteur a mis toute
« sa science pour atteindre à l'expression la
« plus naturelle et la plus vive. Je ne connais
« aucune composition sacrée de ce temps, d'un
« style plus sublime ou qu'on puisse lui pré-
« férer. »

C'est à peu près à cette époque que se rattache une aventure romanesque qui devait avoir sur son avenir une influence immense. Un jour, des fenêtres de son palais qui donnait sur le grand canal, il entendit monter jusqu'à lui des chants qui l'émurent : c'était une petite société de jeunes filles qui, selon la coutume du pays, descendaient en gondole vers la mer, en chantant ces barcarolles que, pendant les belles nuits d'été, les étrangers écoutent avec ravissement. Ces jolies voix féminines étaient dominées par un *soprano sfogato* d'un timbre clair, argentin, pénétrant, qui résonnait délicieusement dans le cœur du grand musicien. Agité par l'impression que produisait sur lui cette voix angélique, il envoya son domestique prier les jeunes filles de venir se rafraîchir dans son palais. Il apprit alors que celle qui possédait cet organe enchan-

teur était encore douée d'une grande beauté, qu'elle se nommait Rosana Scalfi, qu'elle était fille de Stefano Scalfi, homme honorable, mais de naissance et de condition obscures, et que ses mœurs étaient irréprochables. Il en fit son élève préférée et finit par l'épouser secrètement le 20 mai 1728. Quoiqu'il l'aimât tendrement et qu'il eût toujours pour elle les égards les plus affectueux, il ne voulut jamais rendre son mariage public, dans la crainte de froisser l'orgueil de sa famille ou d'encourir le blâme de la noblesse vénitienne. Il n'en eut jamais d'enfant. Ses leçons en firent une cantatrice hors ligne, mais quelques amis privilégiés eurent seuls la faveur de l'entendre : il affirmait que si sa femme avait embrassé la carrière théâtrale elle n'aurait eu à redouter aucune rivale, pas même l'incomparable Faustina, qui, elle aussi, avait été son élève.

Si Marcello fut un admirable musicien, un poète et un écrivain fort distingué, il fut aussi un satiriste redoutable, d'un esprit sarcastique et mordant, ne pardonnant à aucun travers, surtout à ceux des artistes. Il ne se faisait pas de scrupule de fustiger les défauts qui l'offusquaient.

On en peut juger par *il Teatro alla moda* (le Théâtre à la mode), dont je donne plus loin la traduction, et qu'il est, par conséquent, inutile que j'analyse; on le voit encore par certaines cantates, telles que: *Calisto in orsa* (Calisto changée en ourse), pastorale à cinq voix, *ad uso di scena*, dans laquelle il métamorphose une femme en ourse, pour rendre sensibles ses défauts naturels; *Timoteo, ovvero gli effetti della musica* (Timothée, ou les effets de la musique), qui prétend nous faire voir que la force de la musique peut tirer l'homme de l'excès d'une passion, mais qu'elle peut aussi le faire tomber dans une autre; le célèbre madrigal *Non che lassù nè, cori*, dans lequel deux ténors et deux basses se moquent de deux sopranistes et de deux altistes. Cette bouffonnerie musicale a été écrite pour tourner en ridicule les *castrati*, que Marcello ne pouvait souffrir, et sur lesquels il décochait ses traits les plus acérés; il en disposa les paroles et la musique pour que les chanteurs dussent imiter un troupeau bêlant. Lorsque cette cantate fut exécutée pour la première fois, l'hilarité du public fut portée au comble. On le voit enfin par sa lettre intitulée

Lettera scritta dal signor Carlo Antonio Benatti, alla signora Vittoria Tesi, posta in musica dal Marcello, qu'il adressa de Bologne à M^me Tesi, l'une des plus illustres cantatrices du dix-huitième siècle, et qui n'est qu'une satire dans laquelle il se moque, avec sa verve habituelle, de beaucoup de chanteurs célèbres de l'époque.

Il faut regretter cependant que son penchant pour la satire l'ait porté à commettre une action blâmable, en écrivant une petite brochure sous le titre de *Lettera familiare d'un accademico filarmonico et arcado, sopra un libro di duetti, terzetti et madrigali a più voci, stampato in Venezia, da Antonio Bartoli*, 1705 (Lettre familière d'un académicien philharmonique et arcadien, sur un livre de duos, trios et madrigaux à plusieurs voix, imprimé à Venise, chez Antonio Bartoli, 1705). Ce n'est qu'une critique, aussi injuste qu'amère, d'un des plus beaux ouvrages de Lotti, que le public et les artistes accueillirent comme un chef-d'œuvre, et que l'empereur Joseph I^er, auquel il était dédié, récompensa par une chaîne d'or d'un grand prix, qu'il fit remettre à Lotti. M. Caffi, admirateur enthousiaste et panégyriste de notre héros, se refuse à croire

que cette lettre ait été écrite par Marcello, *parce que*, dit-il, *il ne s'en déclara jamais l'auteur !* La bonne plaisanterie ! comme si on allait se vanter tout haut d'avoir commis une méchante action ! La remarque est assez puérile, on en conviendra ; mais il en fait une autre plus sérieuse quand il dit : « Est-il croyable qu'à peine
« âgé de dix-neuf ans, et douze années avant
« qu'il n'écrivît pour les voix, il ait osé s'atta-
« quer directement à un homme d'un mérite
« aussi universellement reconnu que celui de
« Lotti, qui, depuis vingt ans, se faisait applaudir
« au théâtre et à l'église ? Il n'est pas admissible
« qu'il ait exercé sa malignité contre un com-
« positeur qu'il admirait, comme le démontre sa
« manière d'agir avec Galuppi, et qu'il soutint
« de son crédit dans sa lutte, pour la maîtrise de
« Saint-Marc, avec Porpora et Pollarolo. Du
« reste, Marcello ne fut reçu académicien de la
« Philharmonique de Bologne qu'en décembre
« 1712, et la satire contre les madrigaux de Lotti
« fut lancée par un anonyme en 1705. » — Ces objections de M. Caffi ne manquent pas de consistance ; mais ce qui en détruit la valeur, c'est que le P. Fontana, religieux de la congrégation

de Saint-Paul de Brescia, qui assista Marcello à ses derniers moments et qui reçut sa confession, dit positivement, dans la notice qu'il a publiée sur ce grand artiste, qu'il écrivit, en 1705, contre les madrigaux de Lotti.

On peut compter encore au nombre de ses pamphlets les plus amusants *le Voyage de Salcissia* (la Saucisse), poème en rimes octaves, et le *Toscanismo* ou *la Crusca*, comédie qui reproduit les caricatures de plusieurs écrivains italiens.

III

Marcello fit encore paraître *Arianna, Giuditta,* et d'autres oratorios, ainsi qu'un nombre infini de cantates ; mais l'œuvre qui l'immortalise aux yeux de la postérité, l'œuvre qui est son plus beau titre de gloire et qui fait de lui un des plus grands génies dont puisse s'honorer sa patrie, c'est la musique qu'il écrivit sur une paraphrase en vers italiens, de cinquante psaumes de David, par son ami Girolamo Ascanio GIUSTINIANI, comme lui patricien de Venise, sous le titre de *Estro poetico-armonico, paraphrasi sopra i primi venticinque salmi. — Poesia di Girolamo Ascanio Giustiniani: musica di Benedetto Marcello, de' patrizi Veneti* (Œstre poético-harmonique, paraphrase sur les vingt-cinq premiers psaumes. —

Poésie de G. A. Giustiniani; musique de B. Marcello, patricien de Venise). Les vingt-cinq premiers parurent à Venise, chez Lovisa, en 1724, et les vingt-cinq derniers en 1726 et 1727. Ils sont écrits pour une, deux, trois ou quatre voix, avec basse chiffrée pour l'accompagnement d'orgue ou de clavecin, et quelques-uns avec violoncelle obligé ou deux violes. Pour donner au lecteur une appréciation digne d'un tel chef-d'œuvre, je laisse la parole au plus savant musicien de notre siècle : j'ai nommé M. Fétis.

« Un rare mérite d'expression poétique, beau-
« coup d'originalité, de hardiesse dans les idées ;
« enfin, une singulière variété dans les moyens
« sont les qualités qui, non-seulement ont fait
« considérer ce grand ouvrage comme le chef-
« d'œuvre de son auteur, mais comme une des
« plus belles productions de l'art. Marcello a
« emprunté quelques-uns des thèmes de ses
« psaumes aux intonations des Juifs d'Orient,
« d'Espagne ou d'Allemagne, sur les mêmes
« psaumes, ou même à la psalmodie de l'Église
« latine; la manière dont il a traité ces motifs
« n'est pas un des moindres témoignages de l'élé-

« vation de son talent. Quelques incorrections de
« style, quelques dissonances mal résolues, ne
« sont que de légères taches dans un si bel ou-
« vrage, et c'est avec raison que cette œuvre
« jouit depuis plus d'un siècle de la réputation
« d'une des plus belles productions de la musique
« moderne. »

Dans sa préface, Marcello, avec une feinte modestie, cherche à excuser les nouveautés qu'il a osé introduire dans sa musique : il dit que si la musique des Hébreux et des Grecs produisait un effet surprenant, *quoiqu'elle fût à l'unisson*, c'est que *toutes les paroles se prononçaient au moment et à l'endroit précis ;* que l'on n'y entendait *ni réponses inutiles ou confuses, ni vaines roulades, ni traits déplacés.* Il en résultait que dans ces temps éloignés *la musique agissait avec un pouvoir merveilleux, dont une foule d'écrits sacrés et profanes font foi ;* puis il termine en disant que *l'on se tromperait fort si l'on supposait que la simplicité de la musique ancienne fût une imperfection, quand, au contraire, c'était une de ses plus précieuses qualités.* Il recommande aux exécutants la précision de la mesure, la justesse des intonations, la clarté des paroles et

l'exclusion absolue des fioritures. *Sache*, dit-il en s'adressant au chanteur, qu'*il n'existe point de règles pour t'apprendre à chanter cet ouvrage; si la nature ne te les inspire pas, personne ne pourra te les enseigner.*

Les plus illustres virtuoses de l'Italie tinrent à honneur de chanter les psaumes de Marcello dès leur apparition. La Tesi, Faustina, Santa Stella (M^me Lotti), Grimaldi, Carestini, Farinelli, Barbieri, Païta, etc., en furent les principaux interprètes. C'est Faustina qui eut la gloire d'entonner la première le magnifique psaume *I cieli immensi narrano* etc. (Les cieux racontent la gloire de Dieu!), lorsque Marcello le produisit pour la première fois à l'*Accademia della Cavallerizza*. Elle fut si admirable quand, de sa voix pleine et vibrante, elle lança vers le ciel ses accents inspirés, que Marcello, dans un accès d'enthousiasme irrésistible, s'élança vers elle, la serra dans ses bras et l'embrassa en pleurant devant les auditeurs, dont les acclamations et les applaudissements frénétiques menaçaient de faire crouler la salle. Du reste, les Psaumes Marcelliens furent salués dans l'Europe entière par une admiration unanime, et les plus grands mu-

siciens décernèrent à leur auteur le titre de Prince de la Musique *(Principe della Musica)*. Deux des plus éminents artistes de l'Allemagne lui adressèrent leurs félicitations : le premier, Mattheson, qui fut chanteur, organiste, compositeur, diplomate, conseiller d'ambassade, écrivain, auteur didactique et maître de chapelle du duc de Holstein, lui disait en 1728 : — « Au lieu « de tant de voix différentes, de contre-points « fatigants et torturés employés jusqu'ici dans le « style d'Église, V. Exc., unissant la force à la « douceur, la tendresse à l'édification, a décou- « vert une terre inconnue, et de même qu'an- « ciennement on disait *alla Palestrina*, de même « aujourd'hui on dira *alla Marcella*. » Le second, Telemann, maître de chapelle et directeur de la musique à Hambourg, lui écrivait de son côté : « Dans l'œuvre sublime de vos Psaumes règne « une majesté inconnue à tous les maîtres qui « vous ont précédé ; car l'harmonie, la mélodie « et une régularité sans affectation luttent à l'envi « pour obtenir la palme. »

L'un des amateurs de musique les plus distingués du siècle dernier, le marquis de Ligniville, mandait au P. Don Giovenale Sacchi, religieux

de la confrérie de Saint-Paul, savant didacticien et ami du P. Martini :

« Vous avez sagement agi, mon révérend
« père, en introduisant dans votre chapelle les
« Psaumes de Marcello. C'est un compositeur
« extrêmement distingué. Tous les autres maîtres,
« même ceux qui lui sont supérieurs dans quelque
« genre particulier de composition, s'attachent à
« un style de modulation et de forme, qui les fait
« reconnaître dès qu'on les entend, faute que
« n'ont évité ni Haendel ni Scarlatti ; tandis que
« Marcello, avec un génie égal à celui du plus
« grand d'entre eux, n'a jamais daigné suivre
« d'autre guide que son propre enthousiasme et
« l'inspiration de sa belle imagination. En n'accep-
« tant pour contrôle que celui de sa science pro-
« fonde, il s'est fait lui-même le plus effectif et le
« plus original des compositeurs. »

Arteaga le qualifie de « Génie parmi les plus
« grands qu'ait possédés l'Italie dans notre siècle,
« et qui, dans son immortelle composition des
« Psaumes, égale Palestrina, s'il ne le dé-
« passe. »

Une seule voix détonne dans ce concert d'éloges universels : c'est celle du Dr Burney, qui,

dans son Histoire générale de la Musique *(A general History of Music)*, traite Marcello comme un compositeur ordinaire; cela est d'autant plus surprenant, que Burney était grand admirateur de la musique et des compositeurs de l'Italie. Mais, malgré des connaissances musicales incontestables, malgré la valeur de son Histoire qui, en dépit de nombreuses inexactitudes, est une œuvre estimable, ce n'est pas la seule preuve de légèreté de jugement dont le *docteur* anglais se soit rendu coupable.

Non content d'être un chanteur habile, un éminent musicien, un compositeur illustre, Marcello fut aussi un théoricien de premier ordre. Il avait à peine 21 ans, lorsqu'il écrivit un Traité de musique intitulé: *Teoria musicale ordinata alla moderna pratica* (Théorie musicale adaptée à la pratique moderne), qui est demeuré inédit, mais qui fut très-apprécié des érudits. Il était divisé en trois parties; malheureusement les deux premières sont perdues, et la bibliothèque Marcienne de Venise ne possède que la dernière partie, qui traite des *Consonances harmoniques.* Quelques personnes ont pensé que cet autographe est de la main même de Marcello; mais

M. Caffi le nie, parce que, dit-il, l'écriture en est trop nette, sans ratures ni corrections.

Marcello professait un grand respect pour son art ; il avait l'habitude de répéter que « celui-là « seul mérite le titre de musicien et de maître, « qui sait en toute occasion appliquer les pré- « ceptes les plus secrets de l'art. » Il aimait aussi à dire aux jeunes gens désireux d'apprendre la musique et qui lui demandaient ses conseils : « Ne vous effrayez pas des règles établies, car « elles s'apprennent ; craignez plutôt ce qui n'a « point de règles, car celles-là personne ne vous « les apprendra si la nature ne vous les a pas « mises dans le cœur. »

Il peut sembler étrange que Marcello, qui excellait dans tous les styles, n'ait pas travaillé pour le théâtre. M. Caffi en donne une explication qui, pour être passablement excentrique, n'en a pas moins une apparence fort plausible de probabilité. Elle m'a paru assez curieuse pour être reproduite : « Mais pourquoi, dit-il, le prince « de la musique, qui était aussi un grand poète, « donna-t-il quelquefois sa poésie au théâtre et « jamais sa musique ? Marcello, considéré par « les plus grands maîtres comme leur arbitre

« suprême, pouvait-il entrer en lutte avec eux,
« se soumettre à leurs jugements, s'exposer aux
« caprices d'une foule ignorante qui, parce qu'elle
« a versé quelque monnaie à la porte du théâtre,
« prétend avoir acheté le droit d'approuver ou
« de maltraiter les auteurs, d'insulter les acteurs,
« quelque excellents que soient les uns et les
« autres ? Les plus frénétiques applaudissements,
« les ovations mêmes n'eussent pas ajouté une
« feuille à sa couronne; mais la moindre
« désapprobation, la plus petite froideur l'au-
« raient abaissé et mis au même rang que les
« artistes qui le regardaient comme leur sou-
« verain. Marcello était, mieux que personne, à
« même de savoir comment il devait se conduire :
« il donna souvent et sans réserve sa poésie au
« théâtre, jamais sa musique, parce qu'en musique
« il avait atteint le point culminant et qu'il vou-
« lait s'y maintenir. »

Outre sa grande position comme musicien, Marcello occupa encore des charges importantes dans l'État. De vingt à vingt-cinq ans, il fit partie du barreau comme avocat et en prit l'habit; de vingt-cinq à trente ans, il fut appelé à diverses magistratures et occupa pendant quatorze ans

un siège dans le Conseil des Quarante. Jusque-là, sa vie n'avait été qu'une suite de fêtes, de plaisirs et d'ovations, quand un événement bizarre vint en changer le cours. Le 16 août 1728, il assistait à une *funzione* dans l'église des *SS. Apostoli*, lorsqu'une pierre sépulcrale sur laquelle il se trouvait, s'écroula sous ses pieds et le fit rouler jusqu'au fond de la tombe qui venait de s'entr'ouvrir. Il ne se fit aucun mal, se releva seul et sortit de cet antre de la mort; mais son imagination en fut frappée, et il se persuada que cet accident n'était qu'un salutaire avertissement que lui envoyait le ciel, pour lui conseiller de quitter le sentier trop fleuri qu'il avait suivi jusqu'alors, et de penser à l'éternité qui l'attendait. Les sentiments religieux de son enfance, qui n'étaient qu'endormis au fond de son âme, se réveillèrent plus vigoureux que jamais : dès ce jour, son caractère enjoué devint grave et recueilli, les écrits frivoles ou profanes furent proscrits ; les réunions joyeuses firent place aux conférences pieuses ; il renonça aux théâtres et ne fréquenta plus que rarement les Académies, auxquelles il avait été si assidu ; les exercices de piété remplacèrent les festins ; les prêtres et les

hommes sérieux se substituèrent aux parasites et aux actrices, qui avaient été jusque-là ses convives de prédilection.

Nommé provéditeur (gouverneur) à Pola (Istrie), il y exerça ces fonctions de 1733 à 1737; mais le climat pernicieux de cette ville détruisit sa santé et lui fit perdre toutes ses dents : sa correspondance avec ses parents et ses amis en fait foi. Le temps ne fit que l'affermir dans ses pieuses résolutions; la musique cessa d'être l'objet de ses préférences; on a même prétendu qu'il la bannit tout-à-fait de chez lui, et que, pour n'être pas tenté de mettre les doigts à son clavecin, il en avait fait tourner le clavier contre le mur; mais les écrivains qui ont rapporté ce fait ont été mal informés, car il composa encore de la musique religieuse, qu'il fit exécuter dans l'église des Pères de l'Oratoire, entre autres un *Tantum ergo*, un *Salve Regina*, les *Lamentations de Jérémie*, et l'une des plus belles et des plus considérables productions de son génie : *Il Trionfo della Poesia e della Musica, nel celebrarsi la morte, la esaltazione e la incoronazione di Maria, sempre Virgine, assunta in Cielo; oratorio sagro a 6 voci, musica di Benedetto Marcello,*

1733. (Le Triomphe de la Poésie et de la Musique, pour célébrer la mort, l'exaltation et le couronnement de Marie, toujours Vierge, enlevée au Ciel; oratoire sacré à 6 voix, musique de B. Marcello.) M. Fétis en possédait la partition écrite. « Les interlocuteurs, dit-il, « sont la poésie, la musique, le soprano, le « clavecin, le ténor et la basse. On y trouve « trois chœurs : le premier, composé de poètes ; « le second, des arts libéraux, et le troisième, « de vieux musiciens *(musici vetterani)*. L'ins- « trumentation se compose de deux parties « de violon, d'alto, de violoncelle et orgue. La « partition renferme 430 pages. L'originalité et « le sentiment expressif sont les caractères dis- « tinctifs de l'ouvrage, et l'instrumentation est « d'un remarquable effet pour l'époque où « Marcello écrivait. »

Revenu à Venise en 1738, pour refaire sa santé compromise, il demanda et obtint la place de *camerlingue* (trésorier) à Brescia, dans l'espoir que l'air salubre de cette ville lui rendrait ses forces premières. Sa femme l'y suivit, afin de lui prodiguer ses soins dévoués et affectueux. Sa dévotion redoubla ; il avait commencé d'écrire

un grand poème sur *la Rédemption;* mais il n'eut pas le temps de l'achever. Épuisé par ses travaux de tous genres, empoisonné par le climat délétère de Pola, ce grand homme, après de cruelles souffrances causées par un cancer de la poitrine, expira le jour même de sa naissance, le 24 juillet 1739, à l'âge de 53 ans. La ville de Brescia rendit les plus grands honneurs à sa dépouille mortelle, et sa veuve, à laquelle il laissa un douaire considérable, lui fit élever, dans l'église Saint-Joseph des Franciscains de Brescia, un tombeau sur lequel on grava l'épitaphe suivante :

BENEDICTO MARCELLO, PATRICIO VENETO.
PIENTISSIMO. PHILOLOGO. POETÆ. MUSICES PRINCIPI.
QUÆSTORI BRIXIENSI. V. M. ANNO MDCCXXXIX.
VIII KAL. AUGUSTI. POSUIT. VIXIT ANN. LII.
MENS. XI. DIES XXIII [1].

Venise, de son côté, voulut honorer un de ses enfants les plus célèbres et les plus regrettés, en lui faisant des obsèques splendides dans

[1] A la mémoire de Benedetto Marcello, patricien de Venise, homme très pieux, philologue, poète, prince de la musique, trésorier de Brescia, décédé le 24 juillet 1739, âgé de 52 ans, 11 mois et 23 jours.

l'église de Sainte-Sophie : le cardinal Ottoboni en fit célébrer de semblables à Rome. Les plus grands écrivains de l'Italie, Apostolo Zeno, Algarotti, Gasp. Gozzi, Maffei, Ricatti, etc., composèrent des poèmes à sa louange et des éloges funèbres. Sur un portique voisin du palais *Marcello alla Maddalena,* on fit graver cette inscription latine : Hanc prope semitam Euterpe cultor eximius Benedictus Marcello P. V. lucem primo conspexit [1]. Enfin, on plaça son buste dans une des niches qui décorent les murs extérieurs du palais ducal de Venise. La France et l'Angleterre firent des éditions de luxe de ses œuvres, et l'Italie ne demeura pas en reste.

Vraiment, on demeure stupéfait quand on pense qu'un homme dont la vie ne fut pas longue, dont les dernières années ont été tourmentées par les douleurs d'une affection mortelle, qui occupa des emplois publics dont il s'acquitta toujours avec zèle, ait pu, indépendamment de nombreux écrits en prose et en

[1] C'est dans la maison voisine de ce portique que l'admirable disciple d'Euterpe, Benedetto Marcello, P. V. ouvrit les yeux à la lumière.

vers, composer dans tous les styles tant d'œuvres musicales qui se distinguent par une inspiration et une science étonnantes !

On jugera mieux de la puissance du génie de Marcello si l'on se reporte à l'état où se trouvait la science musicale lorsqu'il commença à se livrer à la composition. L'école belge, fondée à Venise par Adrien Willaert, et continuée par Cyprien Rore, avait à peine cessé de dominer, et Zarlino venait de formuler ses *Istituzioni armonici*, soutenues par de savantes théories mathématiques. On trouvait bien des modèles pour former de bons écrivains corrects, mais pour la philosophie de l'art, l'expression des sentiments, la variété des idées, la conduite naturelle du chant, la simplicité et l'unité de l'ensemble, rien de tout cela n'existait. Monteverde, par ses hardiesses harmoniques, avait commencé, il est vrai, à donner le premier coup de sape à l'école flamande; les premiers linéaments du style théâtral étaient tracés depuis assez peu de temps par Cavalli, et l'on commençait à peine à connaître les belles œuvres de Lotti, lorsque naquit Marcello. Son maître Gasparini ne fut jamais un classique; le récitatif était encore dans l'enfance,

et la théorie attendait une application pratique qui développât dignement les principes établis par son auteur. Il est donc incontestable que Marcello tira tout de son propre fonds: fils de son seul génie, son talent prit dès sa naissance le vol de l'aigle et d'un coup d'aile atteignit les régions harmoniques les plus hautes, où n'abordent que les intelligences d'élite et inspirées.

IV.

Le lecteur connaît maintenant la grande figure de *Marcello*, ce musicien incomparable, ce lettré de grande race, cet aristocratique artiste, ce spirituel homme du monde qui ne dédaigna d'aborder aucun sujet, qui a marqué du sceau de son génie tout ce qu'il a touché, et qui, en véritable Italien, savait passer le plus facilement du monde du plaisant au sévère, *et vice versa*. Avec la traduction d'une de ses satires les plus mordantes, mais aussi des plus amusantes, nous allons pouvoir juger des côtés railleurs, incisifs, et j'oserai presque dire philosophiques de son redoutable esprit.

Empêché par la nature de ses fonctions, par sa haute naissance et par ses relations sociales de

traiter le genre bouffe, qui ne peut trouver son développement réel qu'au théâtre, il voulut du moins prouver par ses écrits que s'il avait voulu s'y adonner, il n'aurait été inférieur à personne; et l'on sait si jamais nation a conçu en ce genre des chefs-d'œuvre comparables à ceux qui fourmillèrent en Italie au 18^e siècle. L'opéra bouffe, nul ne l'ignore, est né sur la terre italienne et y a reçu son perfectionnement le plus complet. L'opérette qui, au détriment du bon goût et par malheur pour l'art, règne en despote chez nous depuis trop longtemps, et qui n'est le plus souvent qu'un tissu d'inepties et d'insanités musicales ou sceptiques, ne peut donner la moindre idée de ce que furent les admirables productions bouffonnes des Galuppi, des Piccini, des Cimarosa et de tant d'autres. La ravissante partition du *Don Pasquale* de Donizetti même n'en est qu'un faible reflet. C'était le propre du génie italien, si souple, si varié, de passer sans qu'il lui en coûtât, du grave au comique, du terrible au désopilant, mais jamais au trivial. Pergolèse n'a-t-il pas écrit son *Stabat Mater* et la *Serva Padrona ?* Combien n'en pourrais-je pas citer encore ? Il ne faut pas oublier que le pays qui

à produit le sublime Palestrina a aussi donné naissance au plus grand railleur moderne, au non moins sublime Rossini qui est la preuve palpable de ce que je viens d'annoncer. N'est-ce pas une raillerie que le titre de sa cantate pour l'Exposition de 1867, dans laquelle il introduit des canons, lui le plus mortel ennemi du tapage et du bruit, lui qui se moque de lui-même en terminant son frontispice par ces mots: *Excusez du peu!* Ne raillait-il pas, lorsqu'il disait à ses admirateurs, tout en composant sa superbe « petite Messe solennelle », que *bouffe il était venu au monde, et que bouffe il mourrait?* Cet accouplement de ces deux mots « petite » et « solennelle, » qui hurlent de se trouver ensemble, ne fut-il pas un besoin de l'esprit gouailleur de l'immortel auteur du *Barbier* et de *Guillaume Tell?* Chaque manuscrit de cette grandiose « petite Messe » ne porte-t-il pas les inscriptions les plus drôlatiques et les moins orthodoxes? Et pourtant cette œuvre célèbre, écrite en l'honneur de la famille Pillet-Will, devait être, hélas! le dernier chant du cygne de Pesaro.

Si Marcello se complut dans les œuvres absolument sérieuses au point de vue musical, on

peut se rendre aisément compte des raisons qui le faisaient agir. Mais ne se sentant pas lié par les mêmes obligations pour ses écrits (qu'au surplus il ne signa pas ou qu'il couvrit d'un pseudonyme), il y donna libre cours à sa verve satirique. Le lecteur va juger de l'habileté avec laquelle il sut manier l'arme dangereuse de la critique. Le titre seul et la dédicace motivée de son *Théâtre à la Mode* sont deux pièces du bouffe le plus relevé.

Les voici, et nous allons maintenant suivre l'auteur pas à pas, avec le regret déjà exprimé de ne pouvoir traduire que bien imparfaitement toutes les finesses du langage italien.

LE THÉATRE A LA MODE

ou

MÉTHODE CERTAINE ET FACILE POUR BIEN COMPOSER ET BIEN EXÉCUTER LES OPÉRAS ITALIENS EN MUSIQUE, A L'USAGE MODERNE,

Dans laquelle méthode

On donne des avis utiles et nécessaires aux poètes, compositeurs de musique, chanteurs de l'un et de l'autre sexe, directeurs, instrumentistes, machinistes, peintres, bouffes, costumiers, pages, comparses, souffleurs, copistes, protecteurs et mères d'actrices et autres personnes attachées au théâtre.

DÉDIÉE

PAR L'AUTEUR DU LIVRE

A SON INVENTEUR

imprimé dans le bourg de *Belisiana* par *Aldivi Valicante*, à l'enseigne de l'*Ours en bateau*. Se vend dans la rue du *Corail* à la porte du palais *Orlando*.

———

Sera réimprimé tous les ans avec de nouvelles additions.

———

C'est à vous, inventeur bien-aimé de ce petit livre, que j'en fais la dédicace. Si, pour vous

être agréable et vous épargner une attention fatigante, je l'ai dicté en prose badine et en phrases vulgaires (afin de me faire mieux comprendre), il est juste que ce soit à vous que je l'adresse comme chose vous appartenant autant qu'à moi-même. J'ose me flatter que cet opuscule ne sera ni déplaisant, ni sans profit pour quiconque bénéficie du théâtre, car c'est un recueil des choses qu'il importe le plus de connaître pour réussir dans les opérations scéniques *modernes*. Cependant, si, contre mon attente, il échauffait la bile de malveillants détracteurs, j'espère que, justifiant ma confiance, vous saurez les convaincre qu'ils ont tort, et apaiser leur mauvaise humeur. Je sais trop bien que beaucoup de gens auxquels la réforme des abus déplaît, diront que mes efforts sont vains et inutiles. D'autres m'appelleront contempteur des talents modernes! mais nous aurons, vous et moi, un plaisir réciproque en voyant la colère de ceux qui, réunis par « le défaut commun », croiront que j'ai écrit ce livre pour les trahir, et vous rirez d'eux avec moi. C'est pourquoi, ô mon inséparable ami!

acceptez avec faveur ce présent que vous offre celui qui ne peut vivre sans vous, et demeurez en bonne santé si vous ne voulez me voir malade.

Adieu.

LE
THÉATRE A LA MODE
AU XVIIIᵉ SIÈCLE

I

AUX POÈTES

Tout d'abord le *Poëte moderne* ne doit pas avoir lu ni lire jamais les anciens auteurs latins et grecs, par la raison bien simple que les anciens grecs et latins n'ont jamais lu les modernes.

Il ne devra pas connaître davantage la métrique du vers italien, mais en avoir seulement quelque notion superficielle qui lui ait appris que le vers se forme de sept ou de onze syllabes, et avec cette règle il pourra en composer à volonté

de trois, de cinq, de neuf, de treize et même de quinze.

Il dira qu'il a étudié les mathématiques, la peinture, la chimie, la médecine, le droit, etc., et affirmera que son génie l'a contraint à se faire poète, sans qu'il connût cependant les différents modes de bien accentuer, rimer, etc., ni les expressions poétiques, ni la fable, ni l'histoire. Le plus souvent il introduira dans ses œuvres des termes particuliers aux sciences susdites ou à d'autres encore, qui n'ont rien de commun avec les principes de l'art poétique.

Il ne manquera pas de qualifier de Dante, de Pétrarque, d'Arioste une foule de poètes obscurs, barbares, ennuyeux et par conséquent peu ou point dignes d'être imités. Il sera amplement fourni des diverses poésies *modernes*, dans lesquelles il puisera des sentiments, des pensées et des vers entiers, en traitant ce larcin *d'imitation louable*.

Avant de composer le livret d'un opéra, le *poète moderne* demandera au directeur une note détaillée lui indiquant le nombre de scènes qu'il veut avoir, afin de les intercaler toutes dans le drame. S'il doit y faire figurer des apprêts de

festins, des sacrifices, des *ciels sur la terre* ou d'autres spectacles, il aura soin de s'entendre avec les machinistes pour savoir par combien d'airs, de monologues ou de dialogues il doit allonger les scènes, afin qu'ils aient toutes leurs aises pour préparer ce qui leur sera nécessaire, sans s'inquiéter que l'opéra pourra bien devenir languissant et ennuyer souverainement le public.

Bien qu'il doive écrire son poème vers par vers, il composera l'opéra entier sans se préoccuper de l'action, afin que le public, incapable d'en deviner l'intrigue, l'attende avec curiosité jusqu'à la fin. Le bon *poète moderne* s'arrangera pour que ses personnages sortent souvent sans motif; ils s'éloigneront l'un à la suite de l'autre après avoir chanté la *canzonetta* de rigueur.

Le poète ne s'enquerra jamais du talent des acteurs; sa préoccupation essentielle sera de savoir si le directeur n'a pas négligé de se pourvoir d'un bon *ours*, d'un bon *lion*, de bons *rossignols*, de *flèches*, de *tremblements de terre*, d'*éclairs*, etc. Pour terminer l'opéra il amènera une scène d'une décoration splendide, afin que le public ne parte pas avant la fin, et il ne man-

quera pas d'y ajouter le chœur habituel en l'honneur du soleil, de la lune ou du directeur.

Il dédiera son livre à un grand personnage qu'il saura plus riche qu'instruit, et partagera ce que lui rapportera la dédicace avec un intermédiaire adroit, qui sera de préférence le cuisinier ou l'intendant de ce seigneur. Avant tout, il s'informera de la quantité et de la qualité des titres qui devront accompagner le nom de son patron au frontispice et les augmentera par des etc., etc. Il exaltera la famille, la gloire des ancêtres, et se servira fréquemment dans l'épître dédicatoire des expressions de *libéralité*, *d'âme généreuse*, etc., etc. Si (comme il arrive le plus souvent) il ne trouvait dans le personnage rien qui fût digne d'être loué, il dira qu'il se tait pour ne pas effaroucher la modestie de son protecteur, mais que les trompettes retentissantes de la Renommée proclament d'un pôle à l'autre son nom glorieux! Il terminera enfin par un acte de *profondissime* vénération en disant qu'il *baise les sauts des puces des pattes des chiens de Son Excellence!!!*

Une chose fort utile pour le *poète moderne* sera de faire une préface dans laquelle il

apprendra au lecteur que son opéra est une œuvre de jeunesse, et s'il pouvait ajouter qu'il l'a terminé en quelques jours (bien qu'en réalité il y ait mis plusieurs années), ce serait digne d'un vrai *moderne*, car il démontrerait ainsi qu'il s'est écarté tout-à-fait du précepte ancien : *nonumque prematur in annum*.

En semblable cas, il pourra déclarer aussi qu'il ne se livre à la poésie que pour son plaisir, afin de distraire son esprit fatigué par des travaux trop sérieux ; qu'il était loin de songer à publier son poème, mais que les conseils de ses amis et surtout les désirs de ses patrons l'ont décidé à le faire ; mais qu'il n'a été guidé ni par la pensée de s'attirer des louanges, ni par l'espérance du gain. Il ajoutera que les talents transcendants de ses interprètes, la célébrité du compositeur de la musique, l'habileté des comparses et de l'*ours* feront passer sur les défauts de son drame.

Dans l'exposition de l'argument, il écrira un long discours sur les règles de la tragédie et sur l'art poétique dans lequel il fera intervenir Sophocle, Euripide, Aristote, Horace, etc. Il ajoutera enfin que, s'il veut réussir, le *poète*

moderne doit transgresser tous les bons préceptes pour aller de pair avec le génie de ce *siècle corrompu,* la *licence du théâtre,* l'*extravagance des maîtres de chapelle, l'indiscrétion des musiciens,* l'*indélicatesse de l'ours, des comparses,* etc. Il se gardera bien, dans l'explication, de négliger les trois points obligés du drame, savoir : le *lieu,* le *temps,* l'*action* ; car pour lui le lieu signifie le théâtre ; le temps, deux soirées sur les six de la semaine, et l'action, la ruine du directeur.

Il importe peu que le sujet de l'opéra soit historique ; toutes les histoires grecques et latines ayant été traitées déjà par les poètes anciens et par les meilleurs Italiens de la bonne époque, il appartient au *poète moderne* d'inventer une fable dans laquelle il fera entrer les mêmes réponses d'oracles, les mêmes naufrages, les mêmes augures néfastes par la consultation des entrailles de bœufs rôtis, etc., etc.; il suffira, pour les connaissances littéraires du public, qu'il donne à ses personnages des noms historiques. Tout le reste sera une invention de sa fantaisie, mais il mettra toute son attention à ce que le nombre des vers ne dépasse pas *douze cents,* y compris les airs.

Pour donner plus de relief à son opéra, le *poète moderne* s'appliquera à choisir un titre qui fasse pressentir l'action plus que le nom d'un simple personnage. Ainsi au lieu d'*Amadis*, de *Berthe au camp*, il dira, par exemple : l'*Ingratitude généreuse*, les *Funérailles vengeresses*, l'*Ours en bateau*, etc.

Il donnera pour accessoires à sa pièce des prisons, des poignards, des poisons, des lettres, des chasses à l'ours, des combats de taureaux, des tremblements de terre, des flèches, des sacrifices, etc., afin que le public soit fortement secoué par ces objets imprévus, et s'il pouvait amener une scène dans laquelle les acteurs endormis dans un bois verraient leurs vies menacées en se réveillant (ce qui ne s'est jamais vu sur le théâtre italien), il aurait atteint le sublime du merveilleux.

Le poète moderne ne soignera pas le style du drame, en réfléchissant qu'il doit être entendu par la vile multitude, et afin de se rendre plus intelligible, il omettra les articles d'usage, il procédera par longues et bizarres périodes, il multipliera les épithètes lorsqu'il s'agira d'achever un vers du récitatif ou de l'air. Il possédera

une vaste collection de vieux ouvrages où il puisera sujets et scénarios ; il n'aura besoin d'en changer que les vers et quelques noms de personnages. Il pourra également transporter ses drames français en italien, mettre la prose en vers, tourner le tragique en comique, ajouter ou retrancher des rôles à la volonté du directeur ; il intriguera fortement pour qu'on lui donne à écrire des opéras, et s'il doit en inventer un nouveau, il s'adjoindra un autre poète auquel il apportera le sujet qu'ils versifieront ensemble, et ils partageront le gain de la dédicace et de l'impression.

En général, il ne laissera pas le chanteur quitter la scène sans la *canzonetta* obligée, surtout lorsque d'après l'exigence du drame, l'acteur marchera à la mort ou qu'il devra avaler du poison, etc., etc.

Jamais il ne lira entièrement l'opéra au directeur ; il se contentera de lui en réciter quelques scènes à bâtons rompus ; il dira deux fois celle du *poison*, ou du *sacrifice*, ou de l'*ours* et il ajoutera que *si une pareille scène manque son effet, il ne faudra plus lui parler de composer d'opéras.*

Le bon *poète moderne* ne doit rien entendre à la musique, parce que cette connaissance était obligatoire chez les poètes de l'antiquité, selon Strabon, Pline, Plutarque, etc., qui ne séparaient pas le poète du musicien, ni le musicien du poète, comme Amphion, Philamon, Démodocus, Terpandre, etc.

L'air ne se rattachera par aucun lien au récitatif, mais le *poète moderne* fera son possible pour y introduire à tout bout de champ les mots de *papillon, rossignol, caille, nacelle, jasmin, violette, tigre, lion, baleine, écrevisse, dindonneau, chapon froid, etc.,* parce que, de cette manière, le poète se fera connaître comme excellent *philosophe*, sachant distinguer par expérience les propriétés des animaux, des plantes, des fleurs, etc.

Avant que l'opéra soit représenté sur la scène, le poète fera l'éloge des musiciens, de la musique, du directeur, des instrumentistes, des comparses, etc. Mais s'il n'a pas de succès, il devra au contraire exagérer ses griefs contre les acteurs *qui ne l'ont pas interprété conformément à ses intentions, parce qu'ils ne pensent qu'à chanter;* contre le maître de chapelle, *qui n'a*

pas compris la force des situations et s'est contenté d'écrire des airs; contre le directeur, *qui par une économie sordide l'a mis en scène avec une parcimonie ridicule;* contre les instrumentistes et les comparses, *qui tous étaient ivres,* etc., etc., etc. Il protestera encore qu'il avait composé le drame tout différemment ; qu'on a trouvé bon de supprimer ou d'ajouter selon le jugement de ceux qui pouvaient commander et qui n'y connaissaient rien, et particulièrement la première dame (*prima donna*) impossible à contenter, et l'*ours;* qu'il en fera lire l'original ; que c'est à peine s'il peut le reconnaître aujourd'hui, et si on ne le croit pas, *qu'on s'informe auprès de sa domestique ou de sa blanchisseuse qui, la première et avant tout autre, l'a entendu et admiré.*

Pendant la répétition de l'opéra, il s'abstiendra de faire connaître ses intentions aux acteurs, sachant bien qu'ils n'y prêtent aucune attention et qu'ils ne font jamais que ce qui leur plaît.

Si la pièce exigeait que l'un des personnages n'eût qu'un petit rôle, le poète l'allongera dès que l'artiste ou son protecteur lui en fera la de-

mande; la chose lui sera facile, puisqu'il est convenu qu'il doit toujours avoir en portefeuille des airs de tous genres pour satisfaire aux exigences des virtuoses.

Si le sujet du drame voulait que deux époux se trouvassent ensemble en prison et que l'un des deux dût mourir, il sera indispensable que le survivant demeure en scène et chante un air sur des paroles badines ou gaies, afin de dissiper la tristesse du public et lui faire comprendre que tout cela est pour rire.

Quand deux personnages devront échanger des serments d'amour ou tramer des complots, des embûches, etc., ils ne le feront qu'en présence des pages et des comparses.

Lorsqu'un acteur devra écrire sur le théâtre, le poète fera apporter une table et une chaise et, au moyen d'un double changement de scène, les fera enlever aussitôt la lettre écrite, parce qu'on ne doit pas supposer que la table est un meuble appartenant au lieu où l'on écrit. On observera les mêmes dispositions pour les trônes, fauteuils, canapés, bancs de gazon, etc.

Dans les appartements royaux, il fera danser des ballets de paysans, et dans les bois des bal-

lets de courtisans, en ayant soin que tout puisse se passer dans un salon ou dans une basse-cour, en Perse, en Égypte, etc.

S'il arrivait que le poète *moderne* s'aperçût qu'un chanteur prononce mal, il se gardera bien de le corriger; car si l'acteur s'avisait de parler franchement, il pourrait compromettre le succès du *libretto*.

Si les acteurs lui demandaient de quel côté ils doivent entrer ou sortir, comment il faut remuer les bras ou s'habiller, il les laisserait entrer, sortir, remuer et s'habiller comme il leur plaira.

Dans le cas où la coupe des vers d'un morceau ne plairait pas au maître de chapelle, le poète la changera sur-le-champ; et si le musicien l'exige, il y introduira vents, tempêtes, nuées, ouragans, vent d'est, vent d'ouest, vent du nord, etc.

La plupart des airs devront être d'une longueur excessive, afin qu'à la moitié le public ne se souvienne plus du commencement.

L'opéra sera toujours composé de six personnages; mais on s'arrangera pour que deux ou trois rôles soient écrits de façon qu'au besoin on

puisse les supprimer sans nuire à l'intrigue du drame.

Le rôle de père ou de tyran (s'il est le principal) devra toujours être confié aux *castrats*; on réservera pour les ténors et les basses ceux de capitaines des gardes, de confident du roi, de bergers, de messagers, etc.

Les poètes de réputation médiocre seront employés au tribunal, facteurs, surintendants, économes; ils copieront des rôles, corrigeront des épreuves et diront du mal l'un de l'autre.

Le poète exigera du directeur une loge dont il louera la moitié plusieurs mois avant que son opéra ne soit mis en scène; il se réservera l'autre moitié pour y conduire des *masques* qu'il fera entrer sans payer.

Il ira voir souvent la *prima donna*, car il doit savoir que, la plupart du temps, c'est d'elle que dépend le succès de la pièce, bonne ou mauvaise; il réglera son drame sur ses idées; il ajoutera ou supprimera, sur ses indications, des parties entières de son rôle, de celui de l'ours ou autres personnages. Il s'abstiendra de lui expliquer l'intrigue de l'opéra, attendu que la *virtuose moderne* n'a besoin de rien y com-

prendre ; tout au plus en parlera-t-il à *madame sa mère*, à son père, à son frère ou à son protecteur.

Il lira plusieurs fois sa pièce au maître de chapelle et lui indiquera les endroits où le récitatif devra être lent, vif ou passionné ; et, comme cela est indifférent au compositeur moderne, il lui dira de faire précéder les airs de ritournelles très courtes, d'y mettre peu de fioritures, mais de faire répéter plusieurs fois les paroles pour que l'on apprécie mieux la poésie.

Il sera d'une extrême politesse avec les instrumentistes, les tailleurs, l'ours, les pages, les comparses, etc., et à tous recommandera son opéra.

Etc., etc., etc., etc.

II

AUX COMPOSITEURS MODERNES

Le compositeur de musique *moderne* ne possédera aucune notion des règles de la composition, mais seulement quelques principes généraux de pratique.

Il ne comprendra rien aux proportions numériques musicales ni à l'excellent effet des mouvements contraires, ni à la mauvaise relation du *Triton* et des *Hexacordes* majeurs[1]. Il ne

[1] A l'époque de Marcello, les musiciens n'avaient pas encore entièrement rompu avec la théorie de la soi-disant mauvaise relation du *triton* et de l'*hexacorde* qui ont appartenu au système musical *guidonien* ou des *Nuances*, détrôné par la tonalité actuelle inaugurée par *Monteverde*, longtemps avant la naissance de Marcello.

saura pas quels sont les modes ou tons, ni leur nombre, ni leurs divisions, ni leurs propriétés. En sus de cela, il dira qu'il n'existe que deux seuls tons, le majeur et le mineur [1] ; il nommera *majeur* celui qui a la tierce majeure, et *mineur* celui qui a la tierce mineure, sans s'inquiéter de ce que les anciens entendaient par ces mots.

Il ignorera en quoi diffèrent l'un de l'autre les genres diatonique, chromatique et enharmonique dont il confondra toutes les cordes dans un morceau de sa fantaisie, afin que par cet amalgame *moderne* il se sépare tout à fait des auteurs anciens.

Il se servira des accidents majeurs et mineurs à son idée, et mélangera irrégulièrement leurs rapports. Il emploiera aussi l'enharmonique au lieu du chromatique, en soutenant que c'est la même chose, puisque tous les deux augmentent

Le *triton*, qui constitue pour ainsi dire la base de la tonalité et de l'harmonie modernes, n'est nullement considéré aujourd'hui comme une mauvaise relation. Le système des *hexacordes*, qui fut celui du plain-chant, n'est plus qu'un souvenir historique.

[1] Marcello fait évidemment allusion ici aux tons ou modes du plain-chant; car dans la musique moderne nous ne connaissons réellement que deux modes: le majeur et le mineur.

d'un demi-ton mineur ; il ignorera que le chromatique doit toujours se trouver entre les tons par lesquels il se divise, et que l'enharmonique ne doit se trouver qu'entre les demi-tons, la propriété de l'enharmonique étant de diviser les demi-tons majeurs et non autre chose. Ainsi le maître de chapelle (comme on l'a dit plus haut) doit complétement ignorer toutes ces choses et autres analogues.

A cet effet, il saura peu lire, encore moins écrire, et par conséquent ne comprendra rien de la langue latine, afin de pouvoir, lorsqu'il composera pour l'Église, intercaler dans ses messes des sarabandes, des gigues, des courantes[1], etc., auxquelles il donnera les noms de fugues, de canons, de contrepoints doubles, etc.

Quand il s'agira de discourir sur le théâtre, le maître de musique *moderne* n'entendra rien à la poésie ; il ne distinguera pas le sens des mots ni les syllabes longues ou brèves, ni la vigueur des scènes. S'il est claveciniste, il ignorera les qualités particulières des instruments à archet ou à vent ; si au contraire il est violoniste, il

[1] Sortes de danses de l'époque.

s'inquiétera peu de ne pas savoir le clavecin, persuadé qu'il peut parfaitement composer à la manière *moderne* sans avoir aucune connaissance de cet instrument.

Il ne sera pas mauvais non plus que le *maestro moderne* ait été pendant plusieurs années violoniste, ou violiste, ou copiste, de quelque compositeur célèbre, dont il aura conservé les originaux d'opéras, de sérénades, et auxquels il pourra dérober des idées, des ritournelles d'ouvertures, d'airs, de récitatifs et de chœurs.

Avant de recevoir l'opéra des mains du poète, il lui commandera la métrique et la quantité des vers qui devront constituer les airs, le priant en outre de les lui faire copier très-lisiblement, sans qu'il y manque ni points, ni virgules, bien qu'en composant il n'ait garde aucune ni aux points, ni aux virgules. Avant d'écrire la première note de son opéra, il rendra visite à tous les virtuoses, leur promettant des rôles appropriés à leur génie, des airs sans basse, des Forlanes[1], des rigaudons, etc., le tout avec violons, *ours* et comparses à l'unisson.

[1] Le *forlane* est une danse originaire du Frioul, d'où lui est venu son nom.

Il se gardera de lire l'opéra en entier. Pour éviter toute confusion, il le composera vers par vers, en observant bien de faire changer tous les airs, pour lesquels il se servira des motifs qu'il a déjà préparés dans le courant de l'année ; et si le nouveau texte ne s'adapte pas heureusement sous la note (ce qui arrivera le plus souvent), il tourmentera le poète, jusqu'à ce qu'il en ait obtenu complète satisfaction.

Il composera tous les airs avec instruments, en ne perdant pas de vue que chaque partie procède par notes ou signes de même valeur, tels que noires, croches ou doubles-croches. Pour bien composer à l'usage *moderne*, il devra chercher le tapage harmonique qui consiste principalement dans la valeur différente des signes, tant liés que détachés ; et encore pour écrire une telle harmonie, le compositeur *moderne* ne se servira d'autre liaison à la cadence que de la quarte ou de la tierce ; dans le cas où ce faisant il se rapprochera encore par trop du genre ancien, il terminera l'air avec tous les instruments à l'unisson. Qu'il observe aussi que jusqu'à la fin les airs soient gais et tristes tour à tour, sans s'embarrasser davantage des paroles, du ton ou

des convenances scéniques. S'il entre dans les airs des mots propres tels que *Padre, Impero, Amore, Arena, Regno, Beltà, Lena, Core*, etc., ou des adverbes comme *no, senza, gia*, etc., le compositeur *moderne* écrira sur ces mots de longues roulades, de façon à ce qu'ils soient prononcés ainsi : *Paaadre..., Impeeero..., Amoooore..., Areeeena..., Reeeegno..., Beltaaaa..., Lenaaaa..., Coooore..., noooo..., seeeenza..., giaaaa...,* etc., afin de s'éloigner ainsi du style ancien qui n'admettait pas de roulade sur les mots propres ou sur les adverbes, mais seulement sur ceux qui expriment de la passion ou des sentiments, comme *tormento, affano, canto, volar, cader,* etc.

Dans les récitatifs, il modulera sans rime ni raison et fera mouvoir la basse le plus fréquemment possible. Quand il aura terminé une scène (au cas où il serait marié avec une cantatrice), il ne manquera pas de la faire entendre à sa femme ; à son défaut, à son domestique, au copiste, etc.

Tous les airs seront précédés de ritournelles très longues, avec violons à l'unisson, composées pour l'ordinaire de *croches* ou doubles croches,

qu'on jouera *mezzo piano* pour les rendre plus nouvelles et moins ennuyeuses, en ayant soin que les airs qui les suivront ne concordent pas avec ces ritournelles. L'air devra ensuite procéder sans basse, et pour que le chanteur reste dans le ton, il le fera accompagner par les violons à l'unisson ; les violes pourront, en ce cas, faire entendre quelques notes de basses ; mais ceci, *ad libitum*.

Quand le chanteur en sera à la cadence, le maître de chapelle fera taire tous les instruments, et laissera le virtuose ou la cantatrice libre de prolonger cette cadence aussi longtemps qu'il leur plaira. Il donnera peu d'attention aux *duetti* et aux chœurs, et tâchera qu'on puisse les supprimer à volonté.

D'autre part, le maître de chapelle avancera qu'il ne compose ces œuvres peu étudiées et très-incorrectes qu'afin de satisfaire le public ; c'est là une manière habile de condamner le goût actuel du public qui, apparemment, se complaît en ces sortes de choses, — bien qu'il ne les sente pas bonnes, — parce qu'on ne lui en sert jamais de meilleures.

Il servira l'impresario à bas prix, en pensant

aux nombreux milliers d'écus que lui coûtent les *virtuoses* mâles et femelles de l'opéra; il se contentera des appointements du plus infime d'entre eux, afin qu'on ne lui fasse pas de tort avec l'*ours* ou les comparses.

Lorsqu'il se trouvera avec des chanteurs et particulièrement des *castrats*, le compositeur leur offrira toujours sa dextre et se tiendra chapeau bas et un peu en arrière, en réfléchissant que le plus infime de ces messieurs est pour le moins, dans l'opéra, un général ou un capitaine des gardes du roi ou de la reine.

Il pressera ou ralentira le mouvement d'un air, selon le caprice des chanteurs, et dissimulera le mécontentement que lui fait éprouver leur insolence, en se disant que sa réputation, son crédit et ses intérêts sont dans leurs mains, et que par ce motif il doit changer, sans se faire prier, les airs, récitatifs, dièzes, bémols ou bécarres. Toutes les *canzonette* devront être semblables, c'est-à-dire qu'elles seront formées de traits interminables, de syncopes, de demi-tons, d'altérations de syllabes, de répétitions de mots sans aucune signification, comme *Amour Amour, Empire Empire, Europe Europe,* etc. Il sera

nécessaire, quand le *compositeur moderne* composera son opéra, qu'il ait sous les yeux l'inventaire de tous ses détails, et il terminera chacun de ses airs de la même façon, afin d'éviter, autant que faire se pourra, la *variété*, qui n'est plus de mode. Si le récitatif finit en bémols, il attaquera l'air avec trois ou quatre dièzes à la clef, après quoi il reprendra le récitatif suivant en bémols, à titre de *nouveauté*.

Le *maestro moderne* coupera le sens et la signification des paroles, surtout dans les grands airs, en faisant chanter par l'artiste le premier vers (bien que ce vers seul ne signifie rien par lui-même), puis en introduisant aussitôt une longue ritournelle pour les violons ou les violes. S'il donne des leçons à la cantatrice, il aura soin de lui recommander de mal prononcer, et pour y parvenir, il lui enseignera beaucoup de petits ornements, de traits, de fioritures qui empêcheront les paroles d'être entendues et feront mieux ressortir la musique.

Quand les violoncelles joueront la basse sans les clavecins ni les contre-basses, il importera peu qu'ils couvrent la partie chantante, et cela arrivera le plus ordinairement

dans les airs des contraltis, des ténors et des basses.

Le maître de chapelle *moderne* devra, en outre composer des *canzonette* pour contralto ou mezzo-soprano avec accompagnement de basse, laquelle répétera à l'octave inférieure ce que joueront les violons à l'octave supérieure ; et en faisant figurer toutes les parties sur la partition, il appellera cela écrire à trois voix, bien qu'en réalité l'air ne soit qu'à une voix diversifiée seulement par l'octave à l'aigu ou au grave.

Quand le compositeur *moderne* voudra composer à quatre voix, il sera indispensable que deux parties procèdent à l'unisson ou à l'octave, en variant la marche du motif; c'est-à-dire que si une partie chemine par semi-minimes ou par croches, l'autre cheminera par demi-croches ou doubles croches [1].

La *basse de croches* [2] sera désignée par le

[1] *Semi-crome o biscrome.* J'ignore quelle différence existait entre la demi-croche ou *semi-crome* et la double croche ou *biscrome*. Notre système musical ne connaît pas de demi-croche.

[2] Cette *basse de croches* me paraît assez énigmatique. Le texte porte *il basso di crome*; j'ai cru devoir traduire littéralement.

maître de chapelle *moderne* sous le nom de *basse chromatique*, précisément parce que la signification du mot *chromatique* ne lui convient pas. Il aura soin aussi (comme on l'a déjà dit) de ne rien entendre à la poésie, par le motif qu'on exigeait cette connaissance des musiciens de l'antiquité, tels que *Pindare, Arion, Orphée, Hésiode*, etc., qui, selon Pausanias, étaient aussi excellents poètes que musiciens éminents, et parce que le *compositeur moderne* doit faire tous ses efforts pour s'éloigner des anciens. Afin de séduire son public, il accompagnera les airs par des instruments pincés, par des sourdines, par des trompettes marines, etc.

Le *compositeur moderne* exigera du directeur qu'en sus de ses honoraires il lui soit fait cadeau d'un poète duquel il puisse se servir à sa guise. Dès que l'opéra sera composé, il le fera entendre à ses amis qui n'y connaissent rien, et, sur leur opinion, il réglera les ritournelles, les vocalises, les appoggiatures, les dièzes enharmoniques, les bémols chromatiques, etc.

Le *compositeur moderne* ne négligera pas le récitatif habituel sur les chromatiques ou avec instruments, et obligera le poète dont le directeur

l'a gratifié (ainsi qu'il est dit plus haut) à lui écrire une scène de sacrifice, de folie, de prison, etc.

Ses airs n'auront jamais de basse obligée, car il se dira que cela n'est plus dans les habitudes d'aujourd'hui, et que, pendant le temps qu'il mettrait à écrire cette basse, il peut terminer une douzaine d'airs avec les instruments.

S'il arrivait que le directeur se plaignît de la musique, le compositeur lui soutiendra qu'il a tort, attendu qu'il a mis dans sa partition un bon tiers de notes en plus que d'habitude, et qu'il lui a fallu cinquante heures pour la composer. Si un air ne plaisait pas à la cantatrice ou à son protecteur, il dira qu'il faut l'entendre au théâtre, avec les instruments, les costumes, les lumières, les comparses, etc.

Lorsqu'on jouera la ritournelle d'un air, le maître de chapelle ne manquera pas de faire un signe de tête aux *virtuoses*, afin qu'ils partent en mesure, car cela leur serait impossible avec la longueur que l'on donne aujourd'hui aux ritournelles et à leurs variations.

Quelques airs seront composés en style de basse, encore bien qu'ils doivent être chantés par des *contralti* ou des *soprani*.

Le *maestro moderne* demandera au directeur de renforcer son orchestre par des violons, des hautbois, des cors, etc., etc., et de n'engager que peu de contrebasses, celles-ci ne devant servir que pour accorder les autres instruments; on réduira ainsi les frais.

La symphonie (ouverture) consistera en un *tempo francese* (mouvement à la française) très accéléré de doubles-croches à la tierce majeure, qui sera suivi d'un *lento* à la tierce mineure, et se terminera par un menuet, une gavotte ou une gigue, de nouveau à la tierce majeure; il renoncera aux fugues, aux imitations, etc., comme choses antiques et complètement opposées aux habitudes modernes.

Le maître de chapelle s'arrangera pour que les meilleurs airs soient toujours le partage de la *prima donna*, et s'il faut abréger l'opéra, il ne permettra pas qu'on lui supprime des airs ou des ritournelles, mais plutôt des scènes entières, celle de l'*Ours*, du tremblement de terre, etc.

Si la seconde dame *(la seconda donna)* se plaignait de ce que son rôle ne contient pas autant de notes que celui de la première, il la consolera en égalisant le nombre au moyen de

vocalises intercalées dans les airs, de ritournelles, de passages de *bon goût* ou de toute autre chose.

Le maître de chapelle *moderne* utilisera les vieux airs provenant de pays étrangers, et sera de la plus grande politesse avec les protecteurs d'actrices, les dilettantes, les abonnés, les comparses, les machinistes, etc., et leur recommandera son opéra.

S'il doit changer une canzonetta, il ne la changera pas en mieux, et si un air ne réussissait pas, il dira *que cet air est celui d'un maître, mais qu'il a été assassiné par les musiciens et mal compris par le public, etc.*

Il éteindra les lumières attenant au clavecin quand cet instrument ne servira pas à l'accompagnement des airs, afin qu'elles ne lui échauffent pas la tête, et il les rallumera pour les récitatifs.

Le *compositeur moderne* sera aux petits soins pour tous les artistes du théâtre ; il les bourrera de vieilles cantates qu'il aura rajeunies et transposées pour leurs voix : il dira à l'un que l'opéra ne se soutient que par son talent ; il répétera la même chose à l'autre, au chanteur, aux instru-

mentistes, aux comparses, à l'*Ours*, aux tremblements de terre, etc.

Tous les soirs il amènera gratis des *masques* qu'il placera dans l'orchestre, au risque d'être obligé de congédier le violoncelle ou la contrebasse pour les faire asseoir plus commodément.

Les maîtres de chapelle *modernes* ne manqueront pas de faire inscrire après les noms des acteurs la mention suivante : *La musique est du très célèbre signor N. N., maître de chapelle, de concert, de chambre, de ballet, d'escrime, etc.*

III

AUX CHANTEURS

Le *virtuose moderne* ne doit pas avoir solfié et ne solfiera jamais, pour échapper au danger de bien poser la voix, de chanter juste, d'aller en mesure, etc., toutes choses contraires aux habitudes modernes.

Il n'est pas nécessaire qu'il sache lire ni écrire, qu'il prononce bien les voyelles, qu'il exprime correctement les consonnes, simples ou doubles, qu'il comprenne le sens des paroles, etc.; il devra, au contraire, confondre les mots, les lettres, les syllabes, etc., pour arriver à faire des traits *de bon goût*, des trilles, appoggiatures, cadences, etc., etc. Il n'acceptera que les pre-

miers rôles, et son traité avec l'impresario portera un tiers de plus que ses appointements réels dans l'intérêt de sa grande réputation.

S'il pouvait prendre l'habitude de dire « qu'il « n'est pas en voix, qu'il ne chante plus jamais, « qu'il souffre de fluxions, de maux de tête, de « dents, d'estomac, etc., » ce serait d'un bon *virtuose moderne*.

Il se plaindra toujours de son rôle, en prétendant « qu'il n'est pas fait pour lui; que les airs « ne sont pas à la hauteur de son talent, etc.; « alors il citera un air d'un autre compositeur et « affirmera qu'à telle cour, chez tel grand « seigneur, cet air (modestie à part) a enlevé « tous les suffrages et lui a été redemandé *jus-« qu'à dix-sept fois dans la même soirée.* »

Pendant les répétitions il ne chantera ses airs qu'à demi-voix, et battra la mesure à sa fantaisie; une de ses mains sera passée dans son gilet, et il tiendra l'autre dans sa poche; il prononcera de telle façon que dans les ensembles il soit impossible de distinguer un mot ni une syllabe.

Il gardera toujours son chapeau sur la tête, quand bien même une personne de qualité lui

adresserait la parole, dans la crainte de se refroidir ; lorsqu'il saluera quelqu'un il ne se découvrira pas, car il réfléchira qu'il tient l'*emploi* des princes, des rois et des empereurs.

Sur le théâtre, il chantera la bouche demi-close, les dents serrées et fera son possible pour que l'on ne comprenne pas un mot ; dans les récitatifs, il n'observera ni points, ni virgules. Lorsqu'il sera en scène avec un autre acteur qui, suivant l'exigence du drame, s'adressera à lui en chantant un air, il n'y fera pas attention ; il saluera les masques dans les loges, sourira aux instrumentistes et aux comparses, afin que le public comprenne bien qu'il est le *signor* ALIPIO FORCONI, *musico*[1], et non le prince *Zoroastre* qu'il représente.

Tant que durera la ritournelle de son air, il se promènera, prendra du tabac, dira à ses amis qu'il n'est pas en voix, qu'il est enrhumé, etc. Quand il chantera, il n'oubliera pas qu'il peut

[1] On donnait, en Italie, au siècle dernier, le nom de *Musico* à tout chanteur dont la voix de soprano ou de contralto avait été conservée par des moyens artificiels et contre nature. On les appelait aussi *sopranistes* ou *contraltistes*.

s'arrêter sur la cadence aussi longtemps qu'il le voudra et faire des traits, des fioritures, des *gargouillades* à sa fantaisie ; pendant ce temps, le maître de chapelle laissera là le clavier, prendra une prise et attendra qu'il plaise au chanteur de vouloir bien finir. Celui-ci reprendra haleine plusieurs fois avant de terminer par un trille qu'il battra le plus vivement possible dès le commencement, sans le préparer par une *mise de voix* et en recherchant surtout les cordes les plus aiguës.

Son jeu sera tout de fantaisie, car le *virtuose moderne* ne devant rien entendre aux paroles, n'aura de préférence pour aucune attitude, pour aucun geste et se tournera toujours du côté par où doit entrer la *prima donna* ou vers la loge des acteurs.

Quand il reviendra au *Da Capo*, il changera tout l'air à sa façon, et, quoique le changement ne s'accorde pas avec l'accompagnement, quoiqu'il faille altérer le mouvement, cela importera peu, puisque (comme on l'a dit précédemment) le compositeur y est résigné.

Si le chanteur représente un esclave, un prisonnier dans les fers, il apparaîtra bien poudré,

avec un habit couvert de pierreries, un casque très élevé, une épée, des chaînes bien longues et bien brillantes qu'il fera résonner à tout moment, pour exciter la pitié du public.

Il recherchera la protection d'un grand seigneur afin de pouvoir faire ajouter à son nom, sur le *libretto*, la qualification de *virtuose de la cour, de la chambre, de la campagne de tel ou tel prince.*

Si le directeur lui inspire peu de confiance, il prétextera une maladie, un voyage, des empêchements; mais s'il ne peut se servir de ces excuses, il acceptera comme à-compte des billets de location, des loges, des promesses, des révérences, etc., etc.

Le *virtuose moderne* consentira difficilement à chanter dans les *conversazioni*; lorsqu'il aura accepté, dès son entrée dans le salon, il ira se regarder dans un miroir, il arrangera sa perruque, tirera ses manchettes, relèvera sa cravate pour que l'on voie bien son épingle en diamant. Ensuite il ira s'asseoir de mauvaise grâce devant le clavecin, chantera par cœur et recommencera plusieurs fois, comme s'il lui était impossible d'achever; enfin, quand son air sera fini, il se mettra à causer (en vue de récolter des éloges)

avec une dame, à laquelle il fera la confidence de ses aventures de voyages, de sa correspondance et de ses intrigues politiques. Il parlera à tort et à travers sur le génie; il soupirera et lancera des regards langoureux en parlant de quelque grande passion qu'il a inspirée, tout en rejetant avec grâce sur son épaule les boucles de sa perruque. Il offrira à son interlocutrice du tabac dans plusieurs tabatières qui seront toutes ornées de son portrait; il lui parlera d'un superbe diamant minutieusement taillé, de vocalises, de cadences, de trilles, de scène de force, de sonnet, d'*ours*, etc., que lui fait monter un de ses illustres protecteurs dont il tait le nom par discrétion, etc., etc.

Si le *chanteur moderne* rencontre un savant ou un lettré, il ne lui donnera jamais la main, car il se dira que le *musico* est considéré par la plupart comme un *virtuose*, tandis que le *lettré* passe pour un homme du commun: il se persuadera donc que le savant, philosophe, poète, mathématicien, médecin ou orateur voudrait être *musico*, par la raison péremptoire que les *musici*, outre la grande estime dans laquelle on les tient, ne manquent jamais d'argent, tandis

que la plupart du temps les savants et les lettrés meurent de faim.

Si le *virtuose* a l'habitude de jouer des rôles de femme, il portera toujours un corset et aura sur lui des mouches, du fard, un miroir et se fera *la barbe* deux fois par jour.

Le *virtuose moderne* exigera les appointements les plus élevés par la raison que toute l'année il doit tenir son rang de capitaine ou de général avec son armée, de Prince, de Roi, d'Empereur avec sa Cour, ses ministres, ses secrétaires, ses conseillers, etc. Il fera généreusement cadeau des gants, des bas et des souliers qui lui auront servi pour jouer l'opéra à son domestique, surtout si celui-ci est son parent. — Quand il sera en conférence avec le directeur, son domestique se faufilera auprès du régisseur, ou d'un musicien, ou d'un machiniste et racontera les prouesses de son maître *il signor Alipio*; il dira que l'intérêt du directeur serait de l'engager les yeux fermés, « car il n'est jamais « tombé nulle part, car il est infatigable, car il ne « s'enrhume jamais, car il a un trille incompa- « rable, les cadences les plus nouvelles, etc., etc. »

Si le chanteur a une voix de ténor ou de basse,

il pourra tout aussi bien mettre à profit les conseils précédents, en observant que la basse doit *ténoriser (tenoreggiare)* et faire des traits qui atteignent les cordes les plus aiguës, tandis que le ténor doit descendre jusqu'aux notes les plus graves de la basse, tout en montant avec le *fausset* jusqu'au contralto; il importe peu que la voix sorte du nez ou de la gorge. — Les ténors et les basses sauront presque toujours composer, et dans les vieux opéras ils se feront des airs et battront la mesure en chantant, soit avec la main, soit avec le pied.

Quand le virtuose sera *contraltiste* ou *sopraniste*, il aura un ami intime qui parlera de lui dans les *Conversazioni* et qui déclarera (par amour de la vérité!) « qu'il descend d'une famille
« honorable; qu'en raison d'un accident des plus
« graves il a dû se soumettre à l'*exécution*[1]; qu'il
« a un frère professeur de philosophie, un autre
« médecin, une sœur religieuse, une autre mariée
« à un bourgeois, etc., etc. »

[1] C'est ce prétexte que l'on a mis en avant pour excuser *Farinelli* et beaucoup d'autres *evirati*. Cette race de chanteurs, dont beaucoup furent d'admirables artistes, excitait particulièrement la verve de Marcello, qui ne les supportait pas et ne manquait aucune occasion de les poursuivre de ses sarcasmes.

Si le chanteur *moderne* doit simuler un duel dans lequel il est blessé au bras, il n'en continuera pas moins à faire de grands gestes avec le bras blessé ; s'il doit boire du poison, il chantera en tenant la coupe en main, il la tournera et retournera comme si elle était déjà vide.

Il adoptera des mouvements particuliers de la main, du genou, du pied, et s'en servira tour à tour pendant l'opéra. S'il commet quelque bévue en chantant un air et qu'il ne soit pas applaudi, il dira « que cet air n'a jamais été fait pour le « théâtre ; qu'on ne peut le chanter ; il exigera « qu'on le lui change, attendu qu'au théâtre ce « sont les virtuoses et non les maîtres de chapelle « qui paraissent sur la scène. »

Il *fera la cour* à toutes les actrices ainsi qu'à leurs protecteurs et vivra dans l'espoir que, grâce à son talent et à sa *modestie exemplaire et bien connue,* il finira par obtenir un jour le titre de marquis, de comte ou au moins de chevalier.

IV

AUX CANTATRICES

La *cantatrice moderne* débutera à l'âge de 13 ans ; elle saura à peine lire, mais cela n'est pas nécessaire aux *virtuoses* d'aujourd'hui. Elle n'aura donc besoin que de savoir par cœur quelques vieux airs d'opéras, menuets, cantates, etc., qu'elle aura toujours à son service dès qu'elle voudra se faire entendre ; elle n'aura jamais solfié et ne solfiera pas, afin d'éviter les dangers dont il a été question à propos du *virtuose moderne*.

Lorsqu'un directeur lui écrira pour lui faire des propositions d'engagement, elle ne lui répondra pas aussitôt, et dans sa lettre, elle lui signifiera qu'elle ne peut conclure si vite, qu'elle

a d'autres propositions (ce qui ne sera pas vrai), et quand, plus tard, elle se décidera, elle demandera l'emploi des premiers rôles ; si, pourtant, elle ne pouvait l'obtenir, elle acceptera les seconds, les troisièmes et même les quatrièmes rôles. Elle contractera un engagement avantageux, dans le genre de celui du *musico*, et si elle a un oncle, un frère, un père, un mari chanteur, instrumentiste, danseur, compositeur, etc., le fera engager avec elle.

Elle demandera qu'on lui envoie aussi vite que possible son rôle, qu'elle se fera enseigner par le *maestro* CRICA, avec variations, traits, *belles manières*, etc., se gardant bien surtout de rien comprendre au sens des paroles ou de chercher à se le faire expliquer.

Par contre, elle aura un avocat, un *docteur familier* qui lui apprendra la manière de remuer les bras, de frapper du pied, de tourner la tête, de se moucher, etc., mais qui ne lui donnera aucun éclaircissement sur son rôle, dans la crainte de l'embrouiller tout-à-fait. Elle se fera écrire par le *maestro Crica* les traits, les variations, les *belles manières*, etc., sur le livre à ce destiné, qu'elle aura sans cesse avec elle et dans tous pays.

Elle ne se fera pas entendre au directeur dès sa première visite, mais (bien entendu en présence de *Madame sa mère*), elle lui dira : « Que « votre seigneurie veuille bien m'excuser si je « ne puis la satisfaire maintenant, car il m'a été « impossible de reposer sur ce maudit bateau, « où se trouvaient plus de cent personnes dont « plusieurs fumaient, ce qui m'a occasionné un « mal de tête qui dure encore ! » Et *Madame sa mère* ne manquera pas d'ajouter : « Oh, mon cher « directeur, *nous* avons beaucoup souffert dans « ce malencontreux voyage.[1] »

Quand le directeur reviendra pour l'entendre avec le compositeur de l'opéra, elle fera les simagrées voulues et chantera l'air habituel :

Impara a non dar fede
A chi fede ti giura, anima mia[2]

[1] Dans le texte original, cette phrase, comme toutes celles accompagnées de guillemets que l'on trouvera plus loin en assez grand nombre, et que l'auteur a mises dans la bouche de la cantatrice et de sa mère, est en *dialecte bolonais*, dont le piquant, le goût de terroir, la finesse rustique et triviale ne peuvent être rendus dans notre langue.

[2] Air célèbre et que chantaient, sans doute, toutes les cantatrices vers l'année 1720.

Si elle ne se souvient plus des *belles manières*, elle dira à *Madame sa mère* de lui donner le *Livre des roulades* qui se trouve dans sa malle, ce que celle-ci ne fera pas à temps, et alors elle s'écriera : « Veuillez me pardonner, car il y a
« bien longtemps que je n'ai chanté ce morceau,
« et puis ce clavecin est accordé trop haut ; ce
« récitatif est trop mélancolique ; cet air n'est
« pas dans mes moyens, etc., etc. » bien qu'en réalité la difficulté provienne de ce que le *maestro Crica* n'est pas là pour l'accompagner. Au milieu de l'air, il lui surviendra un accès de toux, et *Madame sa mère* ne manquera pas de dire : « En
« vérité, ce morceau ne lui est pas favorable, et
« elle l'a dit à l'improviste ; elle chanterait bien
« mieux un air du *Giustino* ou du *Faramondo*[1]
« qui sont autrement beaux que celui-ci ; et puis
« encore l'air du *froid*, celui du *chaud*, cet autre
« de celui-ci ou de celui-là ; cet autre encore de
« *Je ne peux pas !* La scène du *mouchoir*, du
« *poignard*, de la *folie* que l'enfant dit et joue à
« merveille ! »

[1] Il est très probable qu'il s'agit du *Giustino* de *Lotti*, représenté à Venise en 1678, et du *Faramondo* de *Pollarolo*, également représenté à Venise en 1699.

La *cantatrice moderne* se fera recommander à des dames, à des cavaliers, à des ecclésiastiques, etc., auxquels elle remettra ses lettres dans une visite de politesse, mais elle n'ira plus chez eux à moins qu'ils ne lui fassent des cadeaux. Elle trouvera plus de profit avec des lettres de recommandation pour un négociant riche et généreux, qui ne demandera pas mieux que de la pourvoir de vin, de charbon, de bois, etc., qui l'invitera souvent à dîner, qui l'emmènera souper, etc.

Si elle doit se loger à ses frais, elle fera choix d'un petit appartement voisin du théâtre, et quand elle y recevra des personnes de qualité, elle leur dira, selon l'habitude: « Je vous prie de
« m'excuser si je vous reçois dans cette espèce
« de niche à chiens, qui a tout-à-fait l'air d'une
« cabane de la place aux Bœufs[1], car il faut bien
« s'accommoder de tout pour être près du
« théâtre; mais dans mon pays, j'ai une grande
« maison, bonne pour une pauvre fille comme
« moi, où nous recevons une société aussi noble
« que bien choisie. »

[1] La *place aux Bœufs*, à Venise, est entourée de masures fort mal construites ou de maisons en très mauvais état.

Elle se cherchera un *protecteur* qui s'appellera *il signor* Procolo; elle aura bien soin (comme on l'a dit plus haut à propos du chanteur) d'avoir toujours des rhumes, des refroidissements, des fluxions, des maux de tête, de gorge, de reins, etc.; elle se plaindra en disant: « Je ne sais
« quelle ville est celle-ci! l'air me rend la tête
« aussi lourde qu'un plomb, et puis ce pain, ce
« vin que l'on me fournit me causent un mal
« d'estomac impossible à supporter. »

Quand le poète ira chez elle, avec le directeur, pour lui lire sa pièce, quoiqu'elle en écoute à peine la lecture, elle exigera que son rôle soit refait à sa mode; elle ajoutera, retranchera des vers du récitatif, des scènes de délire, de désespoir, etc.

Elle se fera toujours attendre aux répétitions, où elle arrivera accompagnée du *signor Procolo;* elle accueillera par un sourire agaçant tous ceux qui viendront lui présenter leurs hommages, et si le *signor Procolo* a l'air de lui en faire des reproches, elle lui répondra avec hauteur: « Que veulent dire ces grimaces? Que
« signifie cette jalousie déplacée? Êtes-vous
« fou? Je ne suis pas la femme que vous
« croyez! etc. »

Elle ne chantera jamais son grand air aux premières répétitions et ne fera les traits et les cadences que lui a enseignés le *maestro Crica* qu'à la répétition générale sur le théâtre. Elle ne manquera pas non plus de faire recommencer l'orchestre, en prétendant que le mouvement est plus lent ou plus vif, selon l'exigence des traits susdits.

Elle ne paraîtra pas à bon nombre de répétitions et se fera excuser par *Madame sa mère*. « Que ces messieurs veuillent bien nous ex-
« cuser! De toute cette nuit, l'enfant n'a pu
« fermer l'œil une seconde, à cause de l'affreux
« tapage de la rue qui rappelle la cavalcade de
« Bologne; et puis la maison est si remplie de
« moustiques qu'à peine commencez-vous à vous
« endormir, ils se jettent sur vous comme autant
« de diables; et puis, à l'approche du jour, elle
« a perdu son bonnet de nuit et n'a jamais pu le
« retrouver, ce qui est cause qu'elle s'est re-
« froidie, et je ne pense pas qu'elle se lève de la
« journée. »

La *cantatrice moderne* ne cessera de se plaindre de son costume, qui est pauvre, qui est hors de mode, qui a été porté par d'autres. Elle

obligera le *signor Procolo* à le faire retoucher ; elle l'enverra et le renverra sans trêve ni répit chez le costumier, chez le cordonnier, chez le coiffeur, etc.

Dès que l'opéra aura été représenté, elle écrira à ses amis des lettres dans lesquelles, elle implorera leur pitié, car on lui fait redire tous ses airs, ses récitatifs, l'action ; il faut même qu'elle *recommence de se moucher*, tant elle a de succès ! elle dira qu'une telle qui devait faire *fanatisme* est à peine écoutée, parce qu'elle chante faux, parce qu'elle a un mauvais trille, parce qu'elle a peu de voix, parce qu'elle est mal en scène ; ce qui ne l'empêche pas de reprocher au public les applaudissements qu'il accorde aux autres actrices.

Lorsqu'elle chantera son grand air, elle battra la mesure avec son éventail, avec ses pieds, etc., et si elle joue le premier rôle, elle exigera que *madame sa mère* ait la meilleure place de la loge des acteurs ; elle lui recommandera de ne pas oublier d'apporter tous les soirs des mouchoirs blancs, des foulards, des mules, des fioles et des gargarismes, des aiguilles, des mouches, du fard, une chaufferette, des gants de la

poudre de Chypre, un miroir, le livre des roulades, etc.

La *cantatrice moderne* ne manquera pas, en chantant, de prolonger la dernière voyelle des mots, comme *dolceee... favellaaaa.... quellaaaa.... orgoglioooo.... sposoooo....* etc. S'il arrivait *par hasard* qu'elle prît une intonation fausse ou qu'elle altérât la mesure, elle dira: « Ce maudit « clavecin est accordé trop haut ce soir à cause « de messieurs les acteurs de l'intermède qui « croient que l'opéra n'a réussi que grâce à eux; « et puis cet orchestre presse tellement la me- « sure, qu'on ne peut chanter un air dans le « mouvement voulu! »

Avant de sortir de scène, elle acceptera une prise de son protecteur, ou d'un de ses amis, ou d'une comparse qui lui aura donné de l'*Illustrissime*. Quand elle quittera le théâtre pour rentrer chez elle, accompagnée de ses amis, elle demandera des mouchoirs pour se garantir de l'air froid, et dira à *madame sa mère* « qu'elle n'ou- « blie pas de lui laisser le soin de rendre ces « mouchoirs à ceux qui les lui ont prêtés. »

En scène, elle devra, aussi souvent que possible, lever tantôt le bras droit, tantôt le bras

gauche, en faisant passer son éventail d'une main dans l'autre ; elle n'oubliera pas de cracher à chaque pause de son air ; elle chantera de la tête, de la bouche, du col ; si elle joue un rôle masculin, elle tirera constamment ses gants et les remettra ; elle aura des mouches sur la figure, et en sortant de scène, elle oubliera ou son épée, ou son casque, ou sa perruque.

Quand un acteur jouera avec elle, ou chantera un air, la *cantatrice moderne* (ainsi qu'on l'a déjà dit pour le chanteur) saluera les masques des loges, sourira au maître de chapelle, aux symphonistes, aux comparses, au souffleur, et jouera de l'éventail pour que le public n'oublie pas qu'elle est la *signora* GIANDUSSA PELATUTTI [1], et non l'impératrice *Filastrocca* qu'elle représente ; du reste, elle en pourra conserver le caractère majestueux hors du théâtre.

Elle dira qu'aussitôt la saison du carnaval terminée, elle se mariera ; qu'elle est promise depuis longtemps à un homme de qualité. Si on lui parle

[1] Dans tous les noms que l'auteur a donnés à ses personnages, tels que le *signor Procolo*, le *maestro Crica*, la *signora Giandussa Pelatutti*, il y a une signification cachée, très claire en italien, mais impossible à rendre en français.

de ses appointements, elle répondra que c'est une bagatelle, qu'elle est venue pour se faire entendre et pour être appréciée; mais que néanmoins elle ne refuse pas plus les protecteurs que les amis de tout rang, de toute nation, profession, fortune, etc.

La *prima donna* enseignera l'action de l'opéra à toute la compagnie dramatique. Si la *virtuose* est engagée pour l'emploi de seconde dame (*seconda donna*), elle exigera que le poète la fasse sortir de scène la première; quand elle aura reçu son rôle, elle en comptera les notes et les mots : si elle s'aperçoit que leur nombre soit inférieur à celui de la première dame, elle obligera le poète et le maître de chapelle à les égaliser quant aux mots et aux notes; elle n'aura garde non plus de rien céder dans la longueur de la queue de sa robe, dans le fard, dans les mouches, dans les trilles, dans les fioritures, dans les cadences, dans le protecteur, dans le perroquet, etc.

Elle ira se montrer tantôt dans une loge, tantôt dans une autre, et manifestera son mécontentement en disant : « On me fait jouer un rôle qui « n'a pas été écrit pour moi, et puis, je ne sais

« pas pourquoi ce soir je ne peux ouvrir la bouche
« convenablement; cela ne m'est jamais arrivé
« dans aucune ville où j'ai chanté. Du reste, il
« est impossible de jouer et chanter à la fois de
« la musique comme celle-ci, qui est d'une inspi-
« ration si pauvre qu'on n'en peut rien faire : au
« surplus, si le directeur et le maître de chapelle
« ne sont pas contents, qu'ils viennent la chanter
« eux-mêmes, car moi j'en suis lasse. S'ils ne me
« laissent pas en repos et s'ils m'obligent à n'être
« en scène qu'une espèce de poupée, je les plan-
« terai là, car j'ai aussi des protections, etc., etc. »

La *cantatrice moderne* fera des cadences interminables, en ayant soin, comme on l'a dit pour le chanteur, de reprendre haleine plusieurs fois, de rechercher les notes les plus aiguës, et de tourner le col en faisant le trille. Quand le maître de chapelle lui demandera quelles sont les cordes les plus avantageuses de sa voix, elle lui indiquera les plus élevées et les plus basses.

Tous les soirs, afin de procurer au théâtre un nombreux concours de spectateurs et un plus grand profit, elle se fera suivre de dix ou douze masques qui entreront gratis, sans compter le *signor Procolo*, quelques *sous-Procoli*, etc., etc.

Lorsque la cantatrice se fera entendre au directeur, elle chantera au clavecin en y joignant les gestes, et si elle doit jouer une scène à deux personnages, elle appellera pour la seconder ou *Madame sa mère*, ou le protecteur ou la servante.

Elle ira aux répétitions générales des autres théâtres[1] et applaudira les chanteurs au moment où le silence sera général, afin que personne n'ignore qu'elle est présente : elle causera avec son voisin et lui dira: « Pourquoi ne m'a-t-on « pas donné cet air et ce récitatif, ou cette scène « du poignard, du poison, du désespoir? Voyez « comme elle joue d'une façon languissante, cette « grande chanteuse de cinq mille cinq cent cin- « quante-cinq *lires* de notre monnaie! Je n'aurai « jamais autant de chance qu'elle : toujours des « rôles à éventails, des monologues éternels, « dans lesquels on ne peut faire valoir le petit « talent que l'on possède, etc., etc. »

[1] Au XVIII^e siècle, Venise possédait six théâtres sur lesquels on représentait l'opéra. En voici les noms: San Cassiano, San Mosè, San Giovanni et Paolo, San Appolinario, San Salvatore et celui de la Cavallerizza. Ce dernier était plutôt une *Accademia* qu'un théâtre.

Si elle a un rôle dans le second opéra, elle enverra aussitôt qu'elle le pourra, ses airs (que par une sollicitude bien comprise elle fera copier sans la basse) au *maestro Crica* pour qu'il lui écrive les traits, les variations, les *belles manières*, etc., et le *maestro Crica*, sans rien savoir des intentions du compositeur, quant au mouvement des airs, à l'instrumentation, aux basses et à l'accompagnement, écrira tout ce qui lui passera par la tête, afin que la cantatrice puisse varier ses airs tous les soirs.

Quand on complimentera la *virtuose* sur son talent, elle répondra que sa voix est malade, que c'est à peine si elle peut chanter, elle dira même qu'elle ne chante jamais. Avant de se mettre en route, elle demandera au directeur de lui payer la moitié de ses appointements pour ses frais de voyage, pour habiller le protecteur, pour se munir de trilles, d'appoggiatures, etc. — Elle emmènera avec elle un perroquet, des oiseaux, un chat, deux petits chiens, une chienne pleine et d'autres animaux auxquels le *signor Procolo* sera chargé de donner à manger et à boire, pendant le voyage.

Si on lui parle d'une autre actrice, elle ré-

pondra : « Je la connais fort peu et n'ai jamais
« eu l'occasion de chanter avec elle. » — Si, au
contraire, elle la connaît, elle dira : « Il vaut
« mieux se taire que mal parler ; mais elle avait
« un petit rôle qui ne comportait que trois airs,
« et dès la seconde soirée elle a commencé à
« tousser. Et puis elle engraisse tellement qu'elle
« a l'air d'un sac habillé ; elle n'aime pas qu'on
« la regarde de trop près, elle enrage ; en outre,
« elle est envieuse et crève de dépit quand une
« autre qu'elle est applaudie ; je sais aussi qu'elle
« compte déjà un bon nombre d'années, bien que
« son protecteur et sa mère disent qu'elle est
« encore une enfant ; elle s'est fait du tort la
« dernière fois qu'elle a chanté au théâtre, etc. »

La première dame n'aura que du dédain pour la seconde, celle-ci pour la troisième, et ainsi de suite. Lorsqu'elles seront en scène toutes deux, elle ne l'écoutera pas, se mettra de côté pendant qu'elle chantera son air, demandera une prise de tabac à son protecteur, se mouchera, se regardera dans son miroir, etc., etc. — Si elle a un rôle d'action et qu'elle manque son effet, elle se plaindra qu'on la met toujours en scène avec un tel ou une telle qui jamais ne lui donnent la

réplique voulue ; si elle n'a pas de rôle d'action, elle s'écriera que le poète et le maître de chapelle l'ont *assassinée*, bien qu'ils aient été stupéfaits de son talent et que le *signor Procolo* les ait souvent régalés et sollicités. — Elle ne sera jamais d'accord avec le directeur ; elle se plaindra de son rôle ; elle se fera attendre aux répétitions, elle refusera de chanter ses airs, etc.

Si on lui adresse des sonnets, elle les étalera sur le clavecin et recommandera à *Madame sa mère* de coudre ensemble tous ceux en soie, bien que leurs couleurs soient différentes ; ils serviront alors de couvertures pour la petite table, pour le buste, etc. — Elle enverra le libretto, ses airs, les sonnets et quelques échantillons de son costume au protecteur qui n'est pas avec elle. Avant de commencer à chanter un air, elle suivra de l'œil, et très-attentivement, le maître de chapelle ou le premier violon, qui doit lui faire signe afin de partir en mesure.

La *cantatrice moderne* s'efforcera de varier son grand air tous les soirs, et, quoique ses variations n'aient rien de commun avec la basse, ni avec les violons à l'unisson, ou concertés ; qu'elles ne soient pas dans le ton, cela n'importe

guère : il est convenu que le maître de chapelle *moderne* est sourd et muet. Lorsqu'elle ne saura plus comment varier son air, elle tâchera de faire des fioritures dans le trille, ce que l'on n'a jamais entendu que par les *virtuoses modernes*.

Si elle chante un duo, elle ne sera jamais d'accord avec son second; elle retardera surtout à la cadence, fera un trille qui n'en finira pas et refusera de chanter les airs *qui meurent en scène*, pour ne pas manquer l'*Evviva* du public et son *buon viaggio* (bon voyage) en rentrant dans la coulisse.

Elle ne lira jamais le livret de l'opéra, parce que (comme on l'a déjà dit) la *virtuose moderne* ne doit rien y entendre, et quant à la dernière scène, qui doit fortement émotionner le public, elle n'y prêtera pas d'attention, se mettra à rire, etc.

Il sera bon que dans les airs et les récitatifs scéniques elle emploie chaque fois les mêmes mouvements de pied, de main, de tête ou d'éventail; elle se mouchera à une heure convenue d'avance dans son beau mouchoir qu'elle se fera apporter par un page au milieu d'une scène pathétique. — Si elle doit faire jeter dans les

fers un personnage et qu'elle doive chanter un air d'imprécation, il n'y aura pas d'inconvénient à ce que, pendant la ritournelle, elle cause et rie avec lui, qu'elle lui désigne les masques des loges, etc. — Si elle chante un air dans lequel se trouvent les mots *cruel, traître, tyran*, elle regardera toujours son protecteur, qui sera dans la loge ou dans les coulisses; si, au contraire, elle doit dire *cher, ma vie, mon âme*, elle se tournera vers le souffleur, ou vers l'*ours*, ou vers quelque comparse.

Dans les airs d'un caractère vif, passionné ou joyeux, elle s'efforcera d'insérer un passage aussi neuf que curieux de doubles croches liées en triolets, afin d'éviter la variété, qui n'est plus de mise aujourd'hui, et plus elle aura un soprano aigu, plus il lui sera facile d'obtenir les premiers rôles.

Elle pleurera toutes les larmes de son corps (sous prétexte de vertueuse émulation) lorsqu'elle entendra applaudir un ou une de ses camarades, l'*ours*, le tremblement de terre, etc., etc., ordonnera au *signor Procolo* de lui faire envoyer un sonnet après chaque air.

Si elle doit jouer un rôle d'homme, *Madame*

sa mère ne manquera pas de dire : « Quant à ce
« rôle-là, il faut que toutes cèdent à ma fille. Ce
« n'est peut-être pas bien à moi de le dire, mais
« partout il lui a fait très-grand honneur. — Je
« sais bien qu'elle est un peu bossue et replète,
« mais en scène elle paraît droite comme un fu-
« seau et légère comme un balancier. Elle est
« gentille, elle a une paire de jambes faites
« comme des balustres et une démarche superbe.
« — On peut s'informer du magnifique rôle de
« tyran qu'elle a joué l'an passé à *Lugo* (où on a
« représenté les grands chefs-d'œuvre) que tous
« en étaient presque devenus fous. »

La cantatrice *moderne* saura par cœur les rôles
des autres acteurs mieux que le sien : elle les
leur chantera au milieu de leur scène et aura
bien soin de les troubler autant que possible en
faisant du bruit avec l'*ours*, les comparses, etc.,
etc. — Si le *signor Procolo* se permettait de sa-
luer, d'approuver ou d'applaudir une jeune
actrice, la *virtuose* lui criera avec colère : « Cette
« histoire va-t-elle bientôt finir ? Voulez-vous
« donc que je vous envoie un soufflet ou un coup
« de poing sur le nez, vieux fou que vous êtes ?
« N'avez-vous pas assez d'une femme, que vous

« voulez faire le muguet ou le bouffon avec les
« autres ? Pour cette drôlesse, je saurai bien la
« forcer de se tenir tranquille. — Quant à vous,
« vous feriez mieux de veiller sur vos quelques
« sols, et je lui donnerai, à elle, tant de claques
« sur le nez que son grouin deviendra comme
« de l'étoupe, etc. »

V

AUX DIRECTEURS[1]

Le directeur de théâtre *moderne* n'aura pas la plus petite notion des choses qui se rattachent au théâtre, et n'entendra rien à la musique, à la poésie, à la peinture, etc.

Il engagera, sur les recommandations de ses amis, machinistes, maîtres de musique, danseurs, costumiers, comparses, etc.; mais il les payera aussi peu que possible, pour pouvoir donner de plus forts appointements aux *virtuoses* et parti-

[1] Le mot *Directeur* n'est pas la traduction littérale du terme italien *impresario* dont la signification véritable est *Entrepreneur*. Mais comme cette expression n'est pas usitée en ce sens dans notre langue, j'ai choisi de préférence celle en usage.

culièrement aux *dames*, à l'*ours*, aux *lèches*, aux *éclairs*, aux *tremblements de terre*, etc. Il choisira pour son théâtre un protecteur avec lequel il ira recevoir les cantatrices arrivant du dehors, et dès qu'elles seront arrivées, il s'occupera de l'installation de leurs perroquets, chiens, oiseaux, père, mère, frères, sœurs, etc. Il recommandera au poète d'écrire des scènes de force; celle de l'*ours*, sera toujours à la fin d'un acte et l'opéra devra se terminer par un mariage, comme c'est l'usage, ou par la reconnaissance d'un fils que les oracles feront découvrir au moyen d'étoiles sur la poitrine, de bandelettes quelconques, de signes sur le genou, sur la langue, sur les oreilles, etc.

Quand le poète lui aura remis le livret de l'opéra, il ira d'abord, avant même d'en avoir pris lecture, le faire voir à la *prima donna* qu'il priera de vouloir bien l'entendre. Si elle y consent, devront aussi assister à la lecture le protecteur, l'avocat, le souffleur, le portier, un comparse, le tailleur, le copiste, l'*ours*, le domestique du protecteur, etc. Chacun d'eux émettra son opinion, désapprouvant ceci, cela, et le directeur répondra gracieusement qu'il fera remédier à

tout. — Il remettra le poème au maître de chapelle le quatrième jour du mois, en lui disant qu'il faut absolument que l'opéra soit mis en scène le douzième, et que pour y parvenir; il ne doit pas se préoccuper des fautes de quintes, d'octaves, d'unissons, etc.

Avec les peintres, les tailleurs, les danseurs, il passera un traité par lequel il leur accordera une somme fixe par opéra, mais il n'aura aucun souci de savoir s'il est bien servi, car il a toute confiance dans la *prima donna*, l'intermède, l'*ours*, les flèches et les tremblements de terre.

Le rôle de fils sera toujours confié à un acteur qui aura vingt ans de plus que sa mère.

Le directeur aura sans cesse devant les yeux, avec le manuscrit de l'opéra, une clepsydre, de la ficelle et un boisseau pour mesurer la longueur et la quantité des roulades de la cantatrice. Quand l'un des acteurs se plaindra de son rôle, il donnera l'ordre formel au poète et au compositeur de la musique de le changer; pourvu que le réclamant soit satisfait, il importera peu que le drame soit endommagé.

Chaque soir, il accordera l'entrée gratuite du théâtre au médecin, à l'avocat, à l'apothicaire,

au coiffeur, aux machinistes et à leurs familles, afin que la salle ne soit jamais vide; et pour que ce résultat soit obtenu plus sûrement, il priera les *virtuoses*, le maître de chapelle, les symphonistes, l'*ours*, les comparses, etc., de vouloir bien amener cinq ou six masques, dont l'un entrera sans payer.

Il choisira le second opéra dès que le premier aura été représenté, et supportera patiemment les indiscrétions des *virtuoses* en réfléchissant que ceux-ci, avec leurs dignités autoritaires de Princes, de Rois, d'Empereurs, pourraient bien satisfaire leurs rancunes envers lui et le mortifier gravement en passant leurs airs ou en chantant faux. Sa troupe sera composée de femmes en majeure partie, et si deux cantatrices venaient à se disputer la prééminence, il ferait écrire deux rôles égaux en airs, en récitatifs et en vers, avec la recommandation que le rôle de l'une ait le même nombre de syllabes que celui de l'autre.

Devant payer les contrebasses et violoncelles sur la quantité des récitatifs, il ne leur tiendra pas compte des secondes parties des airs qu'ils n'auront pas accompagnés: il priera donc le compositeur de ne pas écrire de basse sous les

secondes parties. Quant aux acteurs qui se seront enrhumés ou qui n'auront pas chanté juste, il choisira pour les payer des pièces de monnaie qui n'auront pas le poids. Voulant engager sa troupe à peu de frais, il choisira des actrices ayant peu de voix, mais qui seront jolies, afin que les protecteurs ne manquent pas de se présenter. Il louera les loges, les stalles, les galeries, etc., et s'en fera payer très-exactement le prix et se pourvoira de vins, de bois, de charbon, de farine, etc., pour toute l'année.

Le Directeur payera le voyage aux cantatrices étrangères, pour être assuré qu'elles viendront; il leur promettra un bel appartement voisin du théâtre, la nourriture, le blanchissage, etc; mais lorsqu'elles seront arrivées, il les logera dans quelque gargotte assez rapprochée du théâtre, et ira prôner leur talent par toute la ville, afin qu'un protecteur vienne se charger à sa place de leur entretien futur. Si on lui demande des renseignements sur ses acteurs, il dira que c'est une compagnie bien composée, qu'il n'y a pas d'emploi ennuyeux; que l'on verra une actrice jouant les rôles masculins à faire tourner toutes les têtes, un nouvel ours, des flèches, des ton-

nerres, des tempêtes, une autre actrice pour les rôles comiques, de l'esprit le plus charmant, et un bouffe qui lui coûte les yeux de la tête, mais qui est le meilleur chanteur de la troupe.

La première répétition de l'opéra se fera chez la *prima donna* ou chez l'avocat du théâtre; et si quelques acteurs veulent le flatter, il leur répondra de ménager leurs gracieusetés pour le public.

Quand une représentation n'aura fait qu'une recette médiocre, le *directeur moderne* permettra aux *virtuoses* de chanter leurs airs à demi-voix, de passer les récitatifs, de rire avec les masques des loges, etc.; aux instrumentistes il accordera le droit de ne pas donner tout le développement à leur archet; à l'ours, de ne pas jouer sa scène, aux comparses, de fumer une pipe avec le roi, la reine, etc.

S'il se trouvait gêné pour payer ses chanteurs, le directeur tâchera de s'arranger avec eux; il leur permettra de détonner, de jouer négligemment, d'avoir des rhumes, des refroidissements, etc; il ira faire de fréquentes visites aux cantatrices, et les suppliera de ne pas se fatiguer à chanter leurs airs, il leur affirmera que toute la

ville est enchantée de leurs costumes, de leurs mouches, de leurs éventails, de leur fard, etc.; que très-prochainement on doit leur adresser des sonnets dans des coupes d'argent; qu'il lui est fort égal qu'elles chantent faux ou qu'elles ne prononcent pas distinctement, car ces airs ne se rattachent pas aux parties du rôle qui demandent de l'action.

Il recommandera au maître de chapelle d'écrire des airs bruyants et gais, surtout après les scènes pathétiques. Il ne se fera aucun scrupule d'engager une cantatrice mariée et dans un état intéressant, particulièrement si dans l'opéra doit paraître une reine en cet état, etc., etc.

VI

AUX INSTRUMENTISTES

Avant tout le *virtuose violoniste* devra se faire la barbe avec soin, tailler ses ongles, friser sa perruque et composer de la musique. Il aura étudié les difficultés de son instrument, mais n'aura jamais joué en mesure; il connaîtra à fond le manche du violon, mais très peu le maniement de l'archet. — A l'orchestre, il ne dépendra ni du maître de chapelle, ni du premier violon; lorsqu'il jouera, il n'emploiera son archet que de la moitié à la pointe, et n'observera ni les forte ni les piano, que quand cela lui conviendra. Lorsqu'il accompagnera un air comme *violon solo*, il pressera toujours le mouvement,

ne suivra pas le chanteur, et fera une cadence illimitée qu'il aura préparée d'avance avec des arpèges, des doubles cordes, etc.

Les violons de l'orchestre s'accorderont tous à la fois, sans prêter l'oreille au clavecin ni aux contrebasses[1]. Les *violistes* pourront aussi mettre à profit les conseils qui précèdent.

Le second claveciniste[2] n'assistera qu'à la répétition générale et se fera remplacer à toutes les autres par le troisième qui, la plupart du temps, ne connaîtra d'autre clef pour les dessus que celle du *soprano*; il n'oubliera pas qu'en jouant il ne devra pas se servir de tous ses doigts ; il ne s'inquiétera pas des valeurs de notes ; il

[1] Cette coutume vicieuse est encore régnante non seulement en Italie, mais encore en France, au grand déplaisir du public et au détriment du bon accord des instruments, qualité pourtant si essentielle pour un orchestre.

[2] Le clavecin (ou piano) qui n'a pas été adopté dans les orchestres français, mais qui l'était encore salle Ventadour, à Paris, s'emploie toujours en Italie pour accompagner le récitatif. Il n'y a pas bien longtemps que le compositeur d'un opéra devait tenir lui-même l'instrument pendant les premières soirées où l'on jouait son œuvre. On sait que Rossini occupait le clavecin lorsque eut lieu à Rome la première représentation de son immortel *Barbier*, qui souleva une si violente tempête.

accompagnera toujours à la sixte; il ne sera pas en mesure avec le maître de chapelle et terminera toutes les secondes parties des airs à la tierce majeure.

Le violoncelliste ne connaîtra que les clefs du ténor et de la contre-basse; il ne jettera pas les yeux sur sa partie, saura médiocrement lire et ne se réglera ni sur les notes, ni sur les paroles du chanteur. Il accompagnera les récitatifs à l'octave supérieure (surtout les ténors et les basses), et dans les airs il détachera la basse à volonté et la variera tous les soirs, bien que ses variations soient absolument contraires à la partie du chanteur ou à celle des violons.

Les contrebasses joueront assis et avec des gants; ils veilleront à ce que la dernière corde ne soit jamais juste; ils se serviront de l'archet seulement de la moitié à la pointe et mettront leur instrument au repos dès le milieu du dernier acte.

Les hautbois, flûtes, trompettes, bassons, auront soin de n'être jamais d'accord, et leur manque de justesse devra aller en augmentant jusqu'à la fin de la soirée.

Etc., etc., etc.

VII

AUX MACHINISTES ET AUX PEINTRES

Les machinistes s'efforceront de servir le directeur au plus bas prix et d'en obtenir le privilège de diriger tous les opéras; ils céderont ensuite ce droit pour deux tiers en moins de leur prix à des peintres ordinaires qui ne feront du travail que pour la valeur de ces deux tiers.

Les machinistes pas plus que les peintres *modernes* ne connaîtront la perspective, l'architecture, le dessin, le clair-obscur, etc. Ils observeront cependant que les scènes d'architecture, au lieu d'avoir un ou deux points de vue, en aient quatre ou six pour le moins, afin que par cette variété l'œil du spectateur soit plus amplement satisfait.

Ils peindront une majestueuse tenture sur les deux premiers panneaux, de sorte qu'ils puissent servir à tous les changements, même pour les bois et les jardins, afin que le chanteur ne se refroidisse pas en jouant à ciel ouvert. Les changements de décors ne se feront pas ensemble; on tiendra les horizons très étroits pour que la scène soit aussi restreinte que possible et que l'on n'ait besoin que d'un faible éclairage.

Les salons, les prisons, les chambres, etc., n'auront ni portes ni fenêtres, par le motif que les acteurs, entrant du côté le plus voisin de leur loge et sachant leurs rôles par cœur, n'ont pas besoin de lumière. Dans les changements qui devront représenter la mer, la campagne, un précipice, un souterrain, etc., le théâtre sera débarrassé des écueils, des rochers, des herbes, des troncs d'arbres, etc., de façon à laisser le champ libre aux acteurs; si, par aventure, l'un des personnages doit dormir, un page ou un domestique apportera un banc de gazon avec un appui de côté, afin que l'acteur puisse placer son coude et dormir plus commodément pendant que les autres chanteront.

La lumière devra porter tout entière sur le

milieu de la scène et un peu sur les lambris de côté. Quand le ciel devra être illuminé par un corps étranger, on n'éclairera pas le lointain, car on ferait une trop grande dépense de luminaire.

Si l'action exige un trône, on le composera de trois escabeaux et d'une chaise; on y ajoutera un parasol quand il devra servir à la première dame; mais pour un ténor ou une basse, les escabeaux et la chaise suffiront.

Le *peintre moderne* renforcera la couleur des décors qui devront être le plus loin de la vue des spectateurs, afin de s'écarter le plus possible de l'école ancienne qui posait en principe, qu'il faut adoucir la couleur à mesure de l'éloignement, pour que la scène paraisse plus vaste : le *machiniste* et le *peintre modernes* s'efforceront, au contraire, de la rapetisser.

Les appartements royaux seront aussi étroits que des cabinets ou des prisons; les colonnes devront être plus petites que les acteurs afin que le décor en contienne un plus grand nombre, pour l'entière satisfaction du directeur.

Les statues ne seront pas dessinées d'après les lois anatomiques; on s'y appliquera pour les

arbres, les fontaines, etc. Si l'on doit représenter d'anciens navires, on les construira sur le modèle de ceux d'aujourd'hui. Les arsenaux de Xerxès, de Darius ou d'Alexandre seront garnis de bombes, de fusils, de canons, etc.

C'est surtout à la scène finale que les *machinistes* et *peintres modernes* seront obligés de donner tous leurs soins; car cette scène étant presque toujours faite pour la foule non payante, il est juste qu'elle excite au moins ses applaudissements. La décoration sera un épilogue de toutes les scènes de l'opéra et formera un mélange des bois, des prisons, de la mer, des salons, des fontaines, des ruisseaux, des chasses à l'ours, des tentes, des festins, des flèches, etc., surtout si on veut représenter le royaume du Soleil, de la Lune, du Poète, du Directeur, etc. On fera descendre du haut ce décor tout illuminé et chargé de comparses figurant les Divinités de l'un et de l'autre sexes, tenant en mains les instruments et les attributs des fonctions auxquelles ces dieux président. Enfin, par un motif d'économie louable, dès que l'on approchera de la fin de l'opéra, on éteindra les lumières de ce décor.

VIII

AUX DANSEURS

Les danseurs diront du mal du directeur et feront en sorte de ne jamais commencer ni finir en mesure. Si le directeur leur demande du nouveau, ils feront changer les airs de quelque vieux ballet pour le rajeunir; mais ils se serviront des mêmes pas, des mêmes contre-temps et des mêmes cadences. Ils emploieront le menuet dans les ballets d'esclaves, de paysans, de Forlanes[1] ou de tout autre nation.

Dans les pas de deux, les maîtres de ballet permettront aux danseurs d'improviser des

[1] Danse originaire du Frioul.

poses et s'arrangeront pour que dans les ballets dansés par des enfants ceux-ci soient d'âges différents ; les scènes seront disposées de telle sorte que les plus grands sortent les premiers, puis les moyens et enfin les plus petits, qui ne devront pas avoir plus de trois ans et auxquels on fera exécuter les ballets héroïques.

IX

AUX BOUFFONS[1]

Les bouffons prétendront à des appointements égaux à ceux des premiers sujets, d'autant plus qu'en chantant ils emploieront les passages, les intonations, les trilles, les cadences, etc., des rôles sérieux. Ils auront toujours sur eux mous-

[1] Les bouffons, ou bouffes, ne sont plus employés aujourd'hui en Italie comme à l'époque où fut écrit *le Théâtre à la Mode*. Les entr'actes d'un opéra sérieux étaient alors remplis par des intermèdes et des ballets, qui, la plupart du temps, n'avaient pas le moindre rapport avec l'opéra. Il y eut des acteurs bouffes qui jouirent d'une très grande réputation. L'opéra *buffa* qui fut accueilli avec tant de faveur en Italie pendant la seconde moitié du 18º siècle, grâce à *Galuppi*, à *Piccini*, à *Latilla* et tant d'autres, a tiré son origine de l'intermède (*Intermezzo*).

taches, bourdons, tambours et tous les attirails nécessaires à leur emploi, afin de ne pas occasionner (eu égard à leurs forts appointements) trop de dépenses au directeur. Ils diront le plus grand bien des acteurs de l'opéra, de la musique, du livret, des comparses, des décors, de l'*ours*, du tremblement de terre, etc., mais ils n'attribueront qu'à eux-mêmes la fortune du théâtre.

Partout où ils seront engagés ils joueront les mêmes intermèdes et ils exigeront (avec juste raison) que le clavecin soit accordé à leur fantaisie. Si un intermède n'obtient pas de succès, ils en rejetteront la faute sur le public, qui ne le comprend pas. — Ils presseront ou ralentiront le mouvement, sous prétexte d'être plus plaisants, surtout dans les *Duetti;* si parfois ils ne marchent pas d'accord avec les basses, ils souriront avec finesse et se moqueront de l'orchestre.

Etc., etc., etc.

X

AUX COSTUMIERS

Les costumiers s'entendront avec le directeur pour habiller tous les personnages de l'opéra, après quoi ils iront trouver les acteurs et les actrices, auxquels ils offriront de faire leurs costumes à leur idée; mais ils leur feront observer qu'avec la faible somme allouée par le directeur, il est impossible de les exécuter convenablement, s'il ne leur est accordé une gratification qui augmente un peu le montant du prix convenu avec le directeur.

Le costume sera d'une étoffe très commune et de plusieurs morceaux; l'essentiel est de fournir aux actrices des robes à queue très

longues et aux acteurs des faux mollets bien tournés. Les tailleurs s'abstiendront surtout de faire terminer le costume avant le commencement de l'ouverture de l'opéra; car en le livrant plus tôt à l'acteur, ils seraient obligés de le retoucher plus d'une fois.

Ils conseilleront aux ténors et aux basses de se coiffer de casques immenses, surmontés de plumes et de panaches de toutes couleurs.

Etc., etc., etc.

XI

AUX PAGES

Les pages de cinq à six ans voudront avoir des habits qui pourraient servir à ceux de quatorze et seize ans. Ils exigeront une perruque d'étoupe blonde, lorsque leurs cheveux seront noirs. Quand l'un d'eux, selon l'exigence du drame, devra représenter un fils, il pleurera en scène; ceux qui porteront la queue de la cantatrice ne se tiendront jamais derrière elle, mais l'entraîneront toujours du côté du protecteur. Ils mangeront sur la scène, et, dès la première représentation, ils ne manqueront pas de perdre gants, mouchoirs, chapeau et perruque.

XII

AUX COMPARSES

Les comparses mettront toujours l'habit de leur camarade au lieu du leur, et n'obéiront ni à leur général, ni au régisseur. Tous les soirs, en quittant le théâtre, ils emporteront les souliers, bottes et bas de l'opéra, et après les avoir salis, ils auront soin, pour la représentation suivante, de les faire nettoyer par leur chef.

Sur la scène, ils ne se gêneront pas pour bousculer les chanteurs, les cantatrices, les protecteurs, les masques, etc.; ils donneront de l'*Illustrissime* à tous les virtuoses auxquels ils offriront une prise, en leur disant qu'ils ont soif.

Ils ne sortiront jamais ensemble, et, à la der-

nière scène, ils s'en iront à moitié déshabillés. Le comparse qui fera le lion, l'ours ou le tigre, exigera du poète que sa scène arrive au milieu de l'opéra, mais pas après un air de la *prima donna*.

Lorsque les comparses apporteront sur le théâtre les tables, les chaises, les canapés, les escabeaux, les trônes, etc., ils les placeront tout de travers et n'offriront jamais les lettres que de la main gauche après avoir plié le genou droit.

Etc., etc., etc.

XIII

AUX SOUFFLEURS

Le souffleur sera l'intermédiaire habituel pour louer, au nom du directeur, les galeries, soupentes, échoppes, et aura soin de l'ours, des flèches, du tremblement de terre, etc. Il ira aux répétitions avant le jour ; il flattera le maître de chapelle, les musiciens, le directeur, le papillon, le rideau, la nacelle, le canapé, etc. Il fera connaître les heures des répétitions, fera baisser le rideau, allumer les bougies, commencer l'opéra, en criant de toutes ses forces au maître de chapelle, par le trou du rideau : « Il est temps ! il « est temps ! Monsieur le maestro ! (*E una ! « E una ! Signor maestro !*) »

XIV

AUX COPISTES[1]

Les Copistes s'entendront d'avance avec le directeur pour le prix de copie de l'opéra, et le feront écrire à six sols la feuille, y compris le papier, les plumes, l'encre, la poudre, etc. En copiant les rôles, ils ne s'inquiéteront pas des fautes, des paroles tronquées, des clefs, des accidents, des pages laissées en blanc, etc.

Quand des étrangers leur manifesteront le désir de leur acheter de la musique, ils leur

[1] La gravure en musique et la lithographie ont fait disparaître cette industrie qui était d'un assez bon rapport, puisqu'elle a pu faire vivre J. J. Rousseau, qui ne l'exerçait cependant pas avec une grande ardeur.

vendront, sous le nom des meilleurs artistes, d'anciens airs d'opéras, de vieilles cantates et même de vieux papiers. Ils sauront composer, chanter, jouer, réciter, et réduiront les airs de l'opéra en chansons de gondoliers.

Etc., etc., etc.

* *
*

Les AVOCATS du théâtre permettront au directeur de faire répéter l'opéra chez eux; ils tiendront les écritures des acteurs, des instrumentistes, des machinistes, comparses, ours, poète, etc. Ils seront juges sans appel des ballets et des intermèdes; ils aplaniront les difficultés qui pourraient s'élever entre le directeur et les chanteurs, et conduiront gratis au théâtre plusieurs masques, afin que ni la foule ni les applaudissements n'y manquent.

Etc., etc., etc.

Les PROTECTEURS du théâtre iront avec le directeur recevoir les cantatrices; ils se tiendront masqués à la porte du théâtre, en surveilleront attentivement l'entrée, mais laisseront passer

sans payer tous ceux qui leur plairont. Tous les jours ils iront voir les actrices ; ils s'occuperont des appartements à retenir pendant les répétitions de l'opéra ; ils s'assoiront auprès de la première dame, de l'*Ours*, etc. Ils apaiseront les acteurs qui auront des discussions avec le maître de chapelle, le directeur, le cordonnier, le tailleur, etc.

Etc., etc., etc.

Les MASQUES de l'entrée du théâtre et les *soldats* avec leurs épées rouillées seront vigilants et rigoureux dans leur consigne tant que le directeur sera présent. Aussitôt qu'il sera parti, ils accorderont l'entrée gratuite à tous les masques[1] dont ils auront reçu des gratifications dans la journée. Ils ne remettront pas au protecteur ou au masque chargé de ce soin tous les billets restant en sus de ceux qu'ils auront placés ; ils en conserveront quelques-uns qu'ils vendront un tiers en moins du prix ordinaire, dans le seul but d'amener beaucoup de monde au théâtre.

[1] Nous ne comprenons plus cet usage aujourd'hui ; mais au siècle dernier, et particulièrement à Venise, on n'allait guère au théâtre que masqué.

Ils restitueront à leurs amis le prix de leurs billets une heure après l'avoir reçu; lorsque quatre masques se présenteront, ils n'en feront payer qu'un et rendront l'argent au premier d'entre eux qui sortira.

Etc., etc., etc.

Les RECEVEURS ou CAISSIERS pèseront toutes les pièces d'or et d'argent, et lors même qu'elles auraient le poids, ils diront qu'il y manque quelque chose. Ils rendront l'appoint en même monnaie, de telle sorte qu'avec le reliquat du déchet supposé, ils n'aient qu'à ajouter quelques sols. Si un masque, qu'ils croiront être étranger, leur demande quel est le prix du billet, ils lui diront toujours une livre de plus que le tarif.

Etc., etc., etc.

Les PROTECTEURS des actrices seront très assidus, très jaloux et très désagréables. La plupart du temps ils n'entendront rien à la musique, mais ils accompagneront ces dames aux répétitions et porteront leurs rôles, leur chaufferette, leur capuchon, leur perroquet, etc. Ils sauront par cœur tous les rôles de la cantatrice et les

lui souffleront en se tenant derrière sa chaise; ils se querelleront avec le directeur et se garderont, autant que possible, de saluer les autres actrices.

Ils feront des cadeaux au poète et au maître de chapelle pour qu'ils donnent un beau rôle à la *virtuose;* ils recommanderont aux souffleurs, aux pages, aux comparses de ne s'occuper que d'elle tant qu'elle sera en scène; ils leur raconteront qu'en trois ans elle a chanté soixante opéras; qu'elle est un ange; qu'elle a l'âme généreuse; qu'elle est de naissance et d'éducation distinguées; qu'elle ne ressemble pas aux autres actrices; qu'il est malheureux pour elle d'avoir été obligée d'embrasser cette profession, etc.

Ils se garderont de faire l'éloge des autres cantatrices et du théâtre où leurs *protégées* ne sont pas engagées; ils diront que les appointements de la *virtuose* sont des deux tiers plus élevés que ne le marque l'engagement. Ils porteront des gilets, des camisoles, des jabots brodés avec les roulades, les trilles, les arpéges, les cadences de la cantatrice, à laquelle ils feront cadeau d'une robe ou d'une montre pour la

répétition générale. Ils seront sur la scène en même temps que la *virtuose*, à la disposition de laquelle ils tiendront de la réglisse, des sels volatils, l'air nouveau, un miroir, des fruits, des odeurs de toute sorte, etc. Si elle tient l'emploi de seconde dame, ils exigeront qu'elle ait des pages, un trône, un sceptre et une queue aussi longue que celle de la *prima donna*.

Etc., etc., etc.

XV

AUX MÈRES DE CANTATRICES

Les MÈRES DE CANTATRICES les suivront partout et toujours, mais elles se tiendront poliment à l'écart lorsque leurs filles seront accompagnées de leurs protecteurs.

Quand la cantatrice chantera devant le directeur, *Madame sa mère* remuera la bouche comme elle, lui soufflera les traits, les trilles, et si on lui demande l'âge de sa fille, elle le diminuera d'au moins dix ans.

Si un gentilhomme honorable, mais sans fortune, désire avoir son entrée dans la maison et qu'il en parle à *Madame sa mère*, elle lui répondra : « Quoique ma fille soit pauvre, elle est

« néanmoins honnête et si elle a embrassé cette
« carrière, c'est que le malheur de notre maison
« l'y a obligée. Il faut d'abord que je marie mon
« autre fille qui est promise à un docteur; que
« je fasse sortir de prison mon mari qui, pour
« avoir été trop confiant, s'est rendu garant
« d'une somme qu'il nous faut payer. Du reste,
« il ne vient chez nous que des personnes consi-
« dérées, et si nous recevons des messieurs,
« c'est qu'on peut dire qu'ils ont presque vu
« naître la *Giadussina*; l'un est l'avocat de mon
« mari et l'autre le parrain de *la Petite*. »

Si la *virtuose* est une commençante, *Madame sa mère* dira qu'elle a chanté plus de trente fois en deux ans; mais, si elle est déjà un peu avancée en âge, elle soutiendra qu'elle chante seulement depuis trois ans et qu'elle a commencé à treize ans.

Lorsqu'aux répétitions on jouera la ritournelle de l'air de sa fille, *Madame sa mère* indiquera de la main le mouvement à l'orchestre et, pendant qu'elle chantera, elle l'accompagnera de la tête, des yeux, du pied, elle remuera la bouche avec elle et lui criera *viva!* quand elle aura fini.

— Rentrée à la maison, elle lui apprendra

l'action de la pièce et lui indiquera l'endroit de son air où elle devra faire le trille. — Si le public fait bon accueil à la cantatrice, aussitôt revenues à la maison, elle lui sautera au cou et lui dira : « Chérie de mon cœur, sois bénie pour « avoir si bien fait tes belles roulades ; tu as « chanté à merveille, et les autres se sont rongé « les ongles de dépit. » Mais, si elle oublie de faire le trille ou de frapper du pied dans la scène de force, elle la grondera en lui disant : « Re- « gardez-moi un peu cette pimbêche qui n'a pas « trillé ce soir, ni joué sa grande scène ! te voilà « bien avancée ; aussi tu reviens comme un « chien qui a la queue coupée, et personne ne t'a « applaudie. »

Quand elle ira au théâtre, elle mettra sa robe de chambre, avec une écharpe faite des sonnets en soie envoyés à sa fille, ou avec le manteau du protecteur ; elle se tiendra sur la scène avec les gargarismes, les livres des roulades ou tout ce dont la cantatrice pourrait avoir besoin ; si cette dernière n'est pas en voix, *Madame sa mère* s'écriera « qu'il y a des moments où le di- « recteur ne devrait pas jouer l'opéra, car c'est « vouloir tuer sa fille, etc. »

Pendant que la *virtuose* chantera, *Madame sa mère* dira aux machinistes, à l'*ours*, aux comparses, etc.: « Ma fille, pour dire la vérité, a
« toujours tenu les premiers emplois; elle a joué
« les princesses du sang, les reines, les impéra-
« trices, sur les principaux théâtres, à *Cento*, à
« *Lugo*, à *Medesina*¹. Elle n'est pas intéressée;
« elle veut du bien à toutes les actrices, quoique
« celles-ci ne lui rendent pas la pareille. Il faut
« dire aussi que ma fille est sage et modeste;
« qu'elle a appris à déclamer, à marcher, à dan-
« ser, à faire des armes, sans parler de ses études
« de chant; elle a même appris la grammaire, et
« elle comprend si bien le génie de toutes choses,
« qu'elle fume en compagnie du protecteur. Elle
« est si bonne qu'elle ne dit de mal de personne;
« mais, dans ce monde, si l'on veut faire fortune,
« il faut s'y prendre autrement. Cela n'empêche
« pas qu'elle sera bientôt célèbre et qu'elle
« s'amassera des rentes. »

Si une cantatrice était plus applaudie que sa

¹ *Cento*, *Lugo*, etc., sont des villes de la Romagne, célèbres par les opéras que l'on y représente avec un luxe inusité, à l'époque des fêtes patronales ou du carnaval.

fille, elle s'en prendra à sa mère qui se trouve dans la loge et lui dira effrontément: « Mais « qu'a donc fait ce soir la *signora* JULIANA, que « sa fille accapare ainsi les applaudissements? « Ah, ce n'est pas difficile de savoir comment « vous vous y êtes prise! La mienne n'a ni taba- « tière, ni timbale d'argent à donner au maître « de chapelle et au poëte; c'est pourquoi elle a « un rôle si infâme! Mais si je leur donnais à « dîner, si je leur faisais cadeau d'une épingle « ou d'une cravate, avec manchettes brodées de « la main de ma fille, ils les accepteraient de « préférence. » — A quoi l'autre répondra : — « Je ne comprends rien à vos inventions ni à « vos dîners. Vous avez une singulière façon de « parler: je ne connais ni timbale ni tabatière; « mais je sais que ma fille joue parfaitement son « rôle et qu'elle n'a pas besoin de faire de ca- « deaux au maître de chapelle ou au poëte. — « *Signora* SABADINA, voulez-vous savoir ce « qu'il faut faire pour être applaudie? Il faut bien « poser la voix, parler distinctement, chanter « juste les demi-tons et les grands ports de voix « dont on fait usage aujourd'hui; il faut aller en « mesure, bien jouer, ne pas rire en scène, ni

« bavarder, ni faire des gargouillades qui n'ap-
« partiennent ni au ciel ni à la terre, au lieu de
« rejeter la faute sur le tiers et sur le quart. »

La première reprendra aussitôt: « Que parlez-
« vous de chanter juste, d'aller en mesure, de
« faire des gargouillades, du ciel, de la lune, etc.?
« Ma fille sait bien ce qu'elle doit faire et n'a pas
« besoin de vos avis. Elle chantait et jouait à
« première vue avant que vous n'ayez pensé à
« faire donner des leçons à la vôtre. Nous sommes
« du même pays, et nous nous connaissons; je
« sais quel maître a eu votre fille et quel maître
« a eu la mienne. Je l'ai payé un louis par mois
« et il ne lui donnait que trois leçons par semaine,
« encore à la recommandation de grands
« seigneurs, car il n'a pas besoin de cela pour
« vivre, puisqu'il a une maison achetée avec ce
« qu'il a gagné par ses leçons. On sait que sa
« perruque est bien attachée et qu'il écrit quatre
« feuilles de roulades par leçon; et quoiqu'il soit
« vieux et décrépit, il n'en a pas moins le vrai
« goût du chant. La vôtre en a eu un qui est
« grand comme trois *quatrini* de Parmesan et qui
« n'est estimé de personne, surtout de notre
« maître au louis. Il veut s'imposer à tout le

« monde parce qu'il a une belle rosette en
« diamants que lui a donnée une cantatrice ve-
« nant de Venise; il se pavane avec sa chaîne et
« son épingle, auxquelles il a joint des breloques.
« Mais c'est un professeur d'une grande avidité,
« et Dieu sait combien votre fille lui doit en-
« core! etc., etc. »

Si on frappe à la porte, *Madame sa mère* ira voir quelle est la personne qui se présente, avec l'espoir que c'est un cadeau, ou un protecteur, un directeur, un perroquet, un singe, etc. — Dans le cas où ce serait le tailleur, le cordonnier ou le gantier, elle prendrait leurs factures en leur disant de revenir, parce que la signora est à la campagne ou au clavecin avec le maestro, etc.

Si, par honnêteté, la cantatrice refuse d'accepter une montre, *Madame sa mère* s'empressera de la gronder en lui disant: « On voit bien que
« tu ne connais pas la politesse. Faire un tel
« affront à ce gentilhomme qui agit avec tant de
« courtoisie! » — Elle acceptera le cadeau de l'étranger et lui dira: « Cher Seigneur illustris-
« sime, pardonnez-lui, car c'est la première fois
« que cette petite sotte quitte son pays; elle n'a
« pas plus de malice que de *l'eau de macaroni!*

« elle ne sait rien *ni de toi ni de moi!* et puis
« c'est le premier cadeau qu'on lui fait, car nous
« n'encourageons pas la galanterie, etc. »

Enfin pour subvenir aux dépenses considérables qu'elle doit faire pour sa fille; pour le maintien convenable pendant toute l'année de sa position de princesse, de reine, d'impératrice avec sa cour; pour sa collection de perroquets, de singes, d'oiseaux, de chiens et de chiennes avec leurs petits; pour les frais de *conversazioni* (auxquels pourvoit cependant *il signor Procolo*), *Madame sa mère* organisera pour les soirées où sa fille ne jouera pas une *Rifa* ou loterie composée de nombreux lots (comme ci-dessous), afin que tous ceux qui assisteront aux *conversazioni* gagnent quelque chose et se retirent satisfaits, ce qui les engagera à revenir dans l'espoir de gagner encore.

Rifa ou *Loterie* avec lots divers que l'on peut gagner en payant le billet un louis d'or au plus, avant de les lire.

1° Une corbeille dorée contenant mules, pantoufles, souliers dont la cantatrice s'est servie dans plusieurs opéras et parsemés de mouches de toutes couleurs.

2º Une boîte en carton peinte avec fleurs, remplie de trilles, de secondes, de tierces et de quartes, d'appoggiatures, de cadences, de demi-tons, d'intonations, avec beaucoup d'autres couleurs enjolivées de nacre de perle.

3º Le diadème, le tambourin, la guirlande de la virtuose, ornés de doubles-croches, en gros et en détail.

4º Vingt-quatre coups d'archets entiers avec autant de mises de voix, de prononciations sourdes, retenus par des demandes d'appointements polies et discrètes, pour faire une jupe de dessous à la cuisinière.

5º Un costume complet de poëte moderne en écorce d'arbre, couleur de fièvre, garni de métaphores, de traductions, d'hyperboles avec des boutonnières de vieux sujets d'opéras remis à neuf et doublé de vers de différentes mesures, plus l'épée qui l'accompagne avec un fourreau en peau d'ours.

6º Une horloge pour mesurer les traits, cadences et roulades des virtuoses, avec le doigt du protecteur indiquant l'heure.

7º Trente flèches avec cinq éclairs couleur de voix, dans un écrin mobile, au naturel.

8° Une armoire renfermant des bourdons de pèlerins, des livrets, des dards, des tablettes pour écrire, des stylets, des poisons, des prisons, des canapés, des ours tués, des tremblements de terre, des pavillons très élevés, des palettes de peintre, des chevalets, des pinceaux avec nuages pour les envelopper.

9° De nombreux écrits de divers théâtres, avec locations de loges, créances de directeurs à recouvrer sur les brouillards de la mer, dans leurs cartons pleins d'opéras féroces ou amoureux.

10° Une grande caisse remplie d'indiscrétions, de suffisances, de prétentions, de vanités, de moqueries, d'envies, de mésestimes, de malédictions, de persécutions, etc., abandonnés par les acteurs après plusieurs soirées passées chez la cantatrice.

11° Une bourse pleine de soins, d'attentions, de prévenances, de veilles, d'œillades, de bonne éducation, de prétentions aux premiers et aux seconds rôles, liées avec une faveur couleur de musique, le tout confectionné par *Mesdames les mères*.

12° Une cassette en papier rayé et couvert de

rôles d'opéras anciens avec leurs instruments, d'unissons redoublés, de dissonances, de quintes et d'octaves, de dix mille *E la mi*[1] de basse continue pour composer sur des originaux d'opéras offerts en cadeau à la virtuose par des maîtres de chapelle *modernes*.

13º Un microscope qui dévoile les inquiétudes, l'inexpérience, les passions, les vaines promesses, les désespoirs, les espérances déçues, les opéras tombés, les théâtres vides, les bateaux chargés, les faillites de directeurs, liés ensemble par des fleurs de fourberie.

14º Les applaudissements prodigués aux virtuoses des deux sexes ; les directeurs, tailleurs, pages, comparses, protecteurs et mères d'actrices, assaisonnés au *théâtre à la mode*, avec leurs colères, leurs manies et leurs exagérations.

15º La plume qui a écrit LE THÉATRE A LA MODE.

[1] *E la mi*. — Résultat de la combinaison des deux premiers hexacordes superposés dans leur ordre et se rencontrant au premier E de l'échelle des sons. Dans la solmésation par les nuances, ce même E était solfié tantôt *la*, tantôt *mi*, selon qu'il se trouvait dans l'hexacorde de bécarre ou dans l'hexacorde de nature.

XVI

LES MAITRES DE CHANT

Les maîtres qui enseigneront *les belles manières* aux cantatrices les feront toujours chanter *piano*, pour que les traits réussissent mieux; il ne sera pas nécessaire qu'ils s'accordent avec la basse ou avec les autres instruments. Ils ne s'attacheront ni à la mesure, ni à la prononciation, ni à l'intonation, sachant bien que jamais on n'écoute les paroles.

Ils donneront toujours les mêmes leçons. Ils écriront pour les cantatrices les vocalises, traits et variations sur un grand livre et feront en sorte de les pousser vers l'aigu ou vers le grave, quoique ce ne soient pas les cordes naturelles

de leurs voix, et dans le seul but de les mettre à même d'exiger les appointements les plus élevés.

Si le maître ne possède pas le *Trille*, il ne l'enseignera pas à ses élèves et leur fera entendre que *c'est une chose antique dont on ne se sert plus*, car pendant qu'on l'exécute, le public applaudit, crie ou fait du tapage. Si cependant l'une d'elles insistait pour l'apprendre, il le lui fera battre le plus vite possible et par demi-tons dès le commencement, sans le préparer par une mise de voix; il tiendra expressément à ce qu'elle fasse des cadences interminables qui l'obligeront à reprendre haleine plusieurs fois.

Par bonté d'âme il donnera des leçons gratuites aux jeunes gens pauvres des deux sexes et se contentera seulement de passer avec eux un traité, par lequel ils s'obligeront à lui abandonner les deux tiers de leurs appointements pendant les vingt-quatre premières représentations, la moitié pendant vingt-quatre autres et un tiers pendant toute leur vie.

Les maîtres de *belles manières* ne feront

jamais solfier, mais ils auront leur *solfégiateur* (solfeggiatore)[1].

Les *solfegiateurs* se serviront des mêmes solféges pour tous les chanteurs et les transposeront dans les tons, clefs et mesures, nécessaires selon le besoin.

Ils tiendront leurs élèves, pendant plusieurs années, sur les variations accoutumées de *la* en *ré* en montant et de *ré* en *la* en descendant et sur les exercices divers, eu égard aux accidents majeurs et mineurs qui se rencontreront ; mais jamais ils ne leur feront ouvrir la bouche, ou la bien disposer pour émettre clairement les voyelles.

* * *

Les *machinistes* et les *serruriers*, avant de travailler sur le théâtre, emporteront les portes, les bancs, les serrures et les cadenas des loges, sous prétexte de les réparer et ne les remet-

[1] Je demande grâce pour ce néologisme, car nous n'avons pas en français d'expression qui puisse mieux exprimer le mot italien, *solfeggiatore* (celui qui fait solfier).

tront en place qu'après avoir reçu un pourboire; ils feront bien attention, surtout à la première représentation, de commencer à frapper et à cogner dès l'ouverture (*sinfonia*), et de continuer pendant tout le premier acte.

Les *loueuses de bancs* et les *portiers des loges* feront crédit aux protecteurs des actrices et les flatteront toujours. Chaque soir, depuis le coucher du soleil jusqu'à nuit close, ils resteront sur la place et feront sonner leurs clefs, pour prévenir les masques qui voudront entrer au théâtre[1].

Le *garçon de scène* ne s'engagera pas à moins de trente sols et une chandelle par soirée. Il réclamera le pourboire habituel de quinze livres par chaque opéra représenté, pour avoir été porter aux acteurs les billets de répétition, leurs rôles, etc. Il dirigera *gratis* les comparses et en cas de besoin il se chargera de faire l'*ours*, également *gratis*.

Les *masques* n'iront, la plupart du temps, qu'aux répétitions de l'opéra, mais plus spécia-

[1] Cette coutume est encore en vigueur dans bien des villes de l'Italie.

lement aux répétitions générales. Ils n'entendront absolument rien à la musique, à la poésie, à l'art scénique, au ballet, aux comparses, à l'*ours*, etc., et décideront souverainement de toutes choses. Ils se poseront en partisans d'un compositeur, d'un théâtre, d'un comparse, d'un *ours*, d'un poète, etc., et critiqueront tous les autres.

Ils entreront tous les soirs au théâtre, mais n'y resteront qu'un quart d'heure, de façon à mettre douze soirées pour voir tout l'opéra. Ils fréquenteront les théâtres où ils seront admis sans payer et ne prêteront attention qu'à une partie de l'air de la *Prima donna,* à la scène de l'*ours*, aux éclairs, aux flèches, etc. Ils feront la cour aux chanteurs masculins et féminins pour pouvoir s'introduire dans la salle à leur suite, sans avoir rien à payer.

Le *gardien* du magasin du théâtre sera un amateur de musique ; il aura toujours à sa disposition du papier de musique et sera le protecteur éternellement amoureux de toutes les cantatrices, actrices, etc. Il donnera à boire gratis aux instrumentistes, directeurs, comparses, *ours*, poète, etc., mais surtout aux acteurs. Il

vendra, *par complaisance* et pour se moquer de ceux qui ne s'en apercevront pas, du café mêlé d'orge, de haricots et de pain grillé; des liqueurs de toutes sortes et de tous noms, régulièrement composées d'eau-de-vie commune et de miel; des sorbets à l'essence de vitriol, avec des citrons saupoudrés de sel de nitre, ou de cendres en guise de sel; du chocolat fabriqué avec du sucre et de la canelle avariés, des amandes, des glands et du cacao sauvage.

Il ne donnera jamais d'eau pure si on ne l'accompagne d'eau-de-vie.

Vins et comestibles à l'ordinaire.

Le tout à un prix quadruple.

** **

Me voici rendu au bout de ma tâche.

J'ai donné à mes lecteurs une traduction trop complète, peut-être, du *Théâtre à la mode*. Aussi, me faut-il, avant de prendre congé de ceux qui ont bien voulu me suivre jusqu'ici, leur faire un aveu qui sera la conclusion de ce travail.

Si je n'avais écouté que mon goût personnel, si je n'avais obéi à mon religieux respect pour tout ce qui émane de la plume d'un grand artiste, j'eusse probablement supprimé plus d'une page du livre de Marcello ou, tout au moins, je me serais arrêté au trait final du chapitre dédié « aux mères de cantatrices ».

En effet, l'idée de comprendre, comme dernier lot de la loterie organisée par elles au béné-

fice de leurs filles, la plume acérée qui les a si bien dépeintes, n'était-ce pas le mot de la fin ?

Marcello en a jugé autrement, et je ne me suis pas senti le courage de le *corriger !* Je l'avoue en toute humilité, j'ai la faiblesse de professer pour les grands maîtres du passé une vénération qui me fait regarder comme une profanation le moindre changement à leurs œuvres. Ces scrupules de musicien classique, qui aux yeux de quelques-uns sembleront peut-être exagérés, je les partage également pour les productions de l'esprit, et je me serais fait un cas de conscience de supprimer ou de changer quoi que ce soit, dans la rédaction ou dans l'ordre des matières de la satire de Marcello. Sachant aussi qu'un proverbe italien, qui n'a été que trop justifié, dit que « tout traducteur est un traître », je me suis étudié, autant que cela dépendait de moi, à le faire mentir. C'est pourquoi, fidèle interprète jusqu'au bout du texte marcellien, je dois demander pardon au lecteur de bien des redites, sans doute, mais qui ne sauraient enlever à ce petit livre, déjà si ancien, tout le piquant de l'actualité qui le caractérise à un si haut point et qu'il n'est pas prêt de perdre.

Qu'il me soit permis, en terminant, de formuler un vœu! C'est que Venise qui, au siècle dernier, offrit au monde une si magnifique pléiade de grands musiciens, puisse au moins, dans celui-ci, faire surgir encore du sein de ses lagunes, autrefois si fécondes, un génie musical à la hauteur de celui qui écrivit le Théatre a la mode!

<div style="text-align: right;">Ernest David.</div>

TABLE DES MATIÈRES

	Pages
Préface de M. Bourgault-Ducoudray	1
Au lecteur	3
Le Théatre a la mode	43
I. Aux poètes	47
II. Aux compositeurs modernes	61
III. Aux chanteurs	76
IV. Aux cantatrices	85
V. Aux directeurs	105
VI. Aux instrumentistes	112
VII. Aux machinistes et aux peintres	115
VIII. Aux danseurs	119
IX. Aux bouffons	121
X. Aux costumiers	123
XI. Aux pages	125

	Pages
XII. Aux comparses.	126
XIII. Aux souffleurs	128
XIV. Aux copistes	129
XV. Aux mères de cantatrices.	135
XVI. Les maîtres de chant	146

www.ingramcontent.com/pod-product-compliance
Lightning Source LLC
Chambersburg PA
CBHW071543220526
45469CB00003B/901